伽利略

第1題

一定會有人知道自己帽子是什麼顏色？

這裡放了2頂紅帽子、3頂白帽子。有3個人排成前後一直列，分別是A、B、C，他們各戴著一頂帽子。這3個人都不知道自己戴的帽子是什麼顏色，但可以看到自己前面的人所戴的帽子顏色。

主考官問C：「你戴的帽子是什麼顏色？」C回答：「不知道。」接著依序問B跟A相同的問題，他們也都回答：「不知道。」主考官卻說：「照理來說，你們一定會有人知道自己戴的帽子是什麼顏色才對。」這是為什麼呢？

1分鐘能解答是天才，
5分鐘是秀才!?

註：解答時間是本書自行設定的目標，並非客觀的指標。

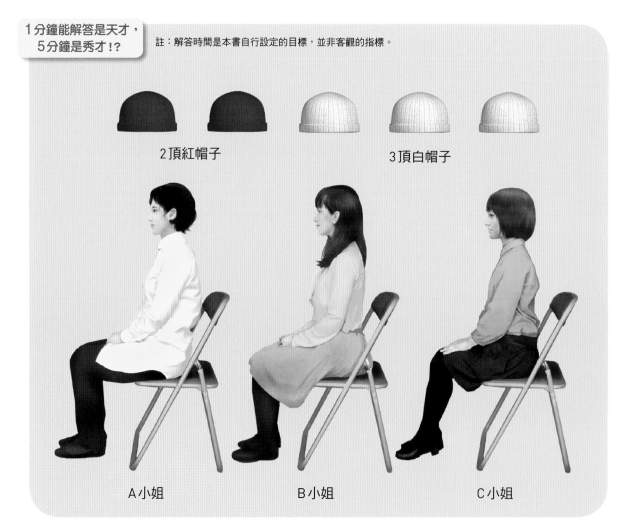

2頂紅帽子　　　　　3頂白帽子

A小姐　　　　　B小姐　　　　　C小姐

提示：C回答不知道，代表什麼意思呢？

❯ 答案請見第4頁

第2題

自己額頭上的貼紙是什麼顏色？

有 A、B、C 共 3 人面對面坐著，並且準備了 4 張紅色貼紙、4 張藍色貼紙。主考官把 3 個人的眼睛矇住，分別在他們的額頭貼上 2 張貼紙，然後把剩下 2 張貼紙藏起來。3 個人張開眼睛後，各自能夠看到另外 2 個人額頭上的貼紙。

主考官依序詢問 A、B、C 這 3 個人，自己額頭上的貼紙是什麼顏色。3 個人都回答：「不知道。」接著又問 A 相同的問題，A 還是回答：「不知道。」再問 B 相同的問題，B 這次卻回答：「知道了。」B 的貼紙是什麼顏色？

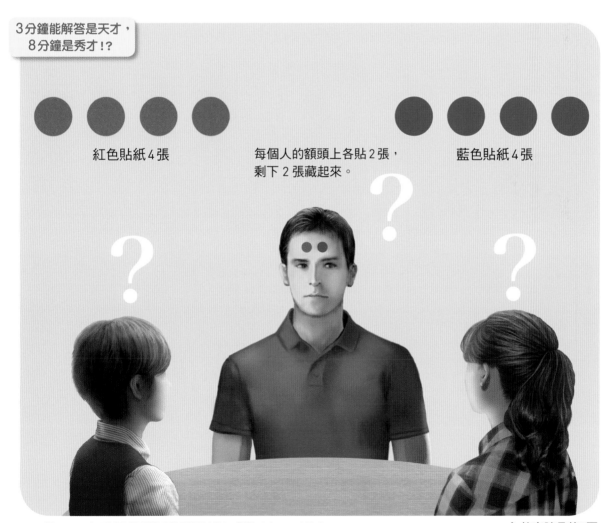

3分鐘能解答是天才，
8分鐘是秀才!?

紅色貼紙4張　　　　每個人的額頭上各貼2張，　　　　藍色貼紙4張
　　　　　　　　　剩下 2 張藏起來。

提示：假設 C「不知道」，那以能想到什麼樣的排列狀況？

▶答案請見第5頁

解答 第1題

首先，假設 A 和 B 兩個人都戴著紅帽子，由於紅帽子只有 2 頂，所以 C 一定知道自己戴著白帽子（下圖①的狀況）。

但是 C 回答「不知道」，所以必定是 A 和 B 其中一人戴著紅帽子且另一人戴著白帽子，或者，兩個人都戴著白帽子。C 的帽子就可能是紅色，也可能是白色（下圖②～④

的狀況）。

那麼，假設 A 戴著紅帽子，則 B 應該會知道自己戴著白帽子。但是，在題目中，B 回答「不知道」。因此，可以排除 A 戴著紅帽子的狀況，也就是說，A 必定知道自己戴著白帽子。

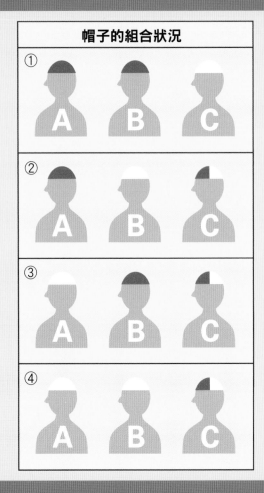

帽子的組合狀況

① ② ③ ④

解答 第2題

首先，在第一輪的詢問中，全部的人都回答「不知道」，所以不可能是A、B、C這3個人之中，有2個人都貼有2張紅色貼紙，或2個人都貼有2張藍色貼紙（下圖①的狀況）。

接著，假設A是2張藍色貼紙且B是2張紅色貼紙，或者，A是2張紅色貼紙且B是2張藍色貼紙，因為C自己也不會是2張紅色貼紙，

也不會是2張藍色貼紙，所以應該知道自己是1張紅色貼紙和1張藍色貼紙。但是，C卻回答「不知道」，由此可知，A和B至少有一個人不是2張同色貼紙（第2步驟）。

再來，A在第二輪詢問中仍回答「不知道」，所以B會知道自己不是2張同色貼紙，而是1張紅色貼紙和1張藍色貼紙（第3步驟）。

〈第1步驟〉A、B、C這3個人之中，有任意2個人都貼有2張紅色貼紙，或2張藍色貼紙

剩下的人知道
自己是2張藍色

剩下的人知道
自己是2張紅色

不可能有
任2個人
的2張都是
紅色，或2張
都是藍色

〈第2步驟〉假設A是2張藍色貼紙且B是2張紅色貼紙，
或者，A是2張紅色貼紙且B是2張藍色貼紙

假設C為2張紅色或2張藍色，就和第1步驟矛盾，所以C應該會知道自己是「1張紅色和1張藍色」

但是，
C卻回答
「不知道」

A和B至少
有一個人不是
同色貼紙
（而是1張紅色
和1張藍色）

〈第3步驟〉假設B是2張紅色貼紙，或2張藍色貼紙

第二次，A應該會知道自己是「1張紅色和1張藍色」

但是，A在
第二次卻回答
「不知道」

B會知道自己
是「1張紅色
和1張藍色」

第3題

為什麼會知道自己的帽子是什麼顏色？

在犯人 A、B、C 執行死刑的當天，典獄長提出了這樣的謎題。

「這裡有 2 頂紅帽子、3 頂白帽子，你們每個人各戴一頂帽子。你看不到自己的帽子是什麼顏色，但可以看到其他 2 個人的帽子顏色。如果你認為自己戴的帽子是白色，就可以逃出去。不過，如果你戴著紅帽子卻逃出去，就立刻執行死刑。不管你戴什麼顏色的帽子，只要沒有逃走，就延緩執行死刑。」

典獄長叫人幫 3 名死刑犯戴上帽子。這 3 個人在看到其他 2 個人的帽子之後，稍微思考一下，就同時逃出去了。為什麼他們會知道自己戴的帽子是白色呢？

2分鐘能解答是天才，
10分鐘是秀才!?

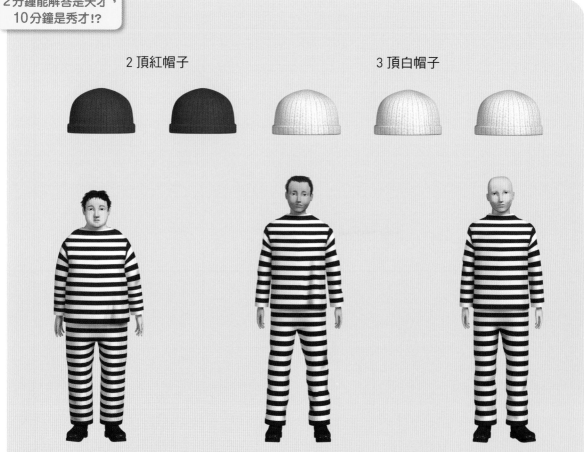

2頂紅帽子　　　　　3頂白帽子

A 死刑犯　　　　　B 死刑犯　　　　　C 死刑犯

提示：為什麼在橫式兩旁的立體都會逃走呢？

❯答案請見第8頁

第4題

分割土地的必勝方法是什麼？

A、B 兩家公司準備分割如下圖所示的土地，進行重新開發工程。左上角紅色區塊的地主十分強硬，談判收購的過程非常困難，所以兩家公司都不願意處理這個區塊，打算採用以下方法劃分負責的區域。

首先，任一家公司選擇一條縱向或橫向的道路（圖中的黑線）。如果選擇縱向道路，則負責其右側的區塊；如果選擇橫向道路，則負責其下側的區塊。然後依序進行同樣的步驟。

經過抽籤後，由 A 公司先選擇道路。A 公司應該如何選擇才對自己有利呢？

2分鐘能解答是天才，
10分鐘是秀才!?

預計重新開發的土地全域圖

例子

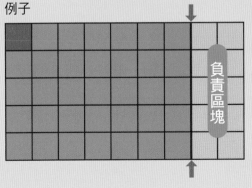

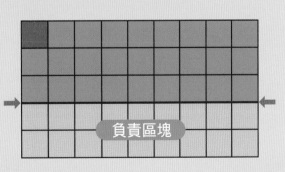

提示：應在最後剩下左上角且為正方形的區塊的次數形成什麼？

❯ 答案請見第9頁

解答　第3題

3名死刑犯都能看到其他2個人的帽子是白色。

A先假設自己戴著紅帽子，然後站在B的立場思考看看。如果B戴著紅帽子，則C看到A和B都戴著紅帽子，就會知道自己一定戴著白帽子，應該會立刻逃走。但是，C並沒有立刻逃走。因此，B若察覺到自己的帽子是白色，也應該會立刻逃走。這件事，站在C的立場也是一樣。但是，B和C都沒有立刻逃走。也就是說，「A戴著紅帽子」這個假設不正確。B和C也做了這樣的推論，所以，3個人同時確定自己戴的帽子是白色。

A死刑犯假設自己
戴著紅帽子

〈站在B死刑犯的立場思考看看〉
如果B死刑犯戴著紅帽子，
C死刑犯應該會立刻逃走。
但是，C死刑犯並沒有逃走，
所以，B死刑犯會知道自己戴著白帽子。
也就是說，B死刑犯可以逃出去。

〈站在C死刑犯的立場思考看看〉
如果C死刑犯戴著紅帽子，
B死刑犯應該會立刻逃走。
但是，B死刑犯並沒有逃走，
所以，C死刑犯會知道自己戴著白帽子。
也就是說，C死刑犯可以逃出去。

〈站在死刑犯A的立場思考看看〉
但是，B死刑犯和C死刑犯都沒有逃走。
由此可知，A死刑犯假設「自己戴著紅帽子」並不正確。
也就是說，A死刑犯的帽子是白色。

解答 第4題

　　A公司選擇下方圖1所示的縱向道路就行了，為什麼呢？因為選了這條道路，留下來的土地就會成為正方形。

　　因為留下正方形土地，所以接下來B公司無論選擇哪一條道路，留下的土地都會是長方形（圖2）。再接著，A公司只要選擇一條道路，就能使留下來的土地又成為正方形，就行了（圖3）。這麼一來，無論B公司接著選擇哪一條道路，留下的土地又會是長方形（圖4）。反覆幾次之後，A公司最後就能只剩下左上方那個收購困難的區塊（圖5）。結果，B公司只好負責去處理那個區塊。

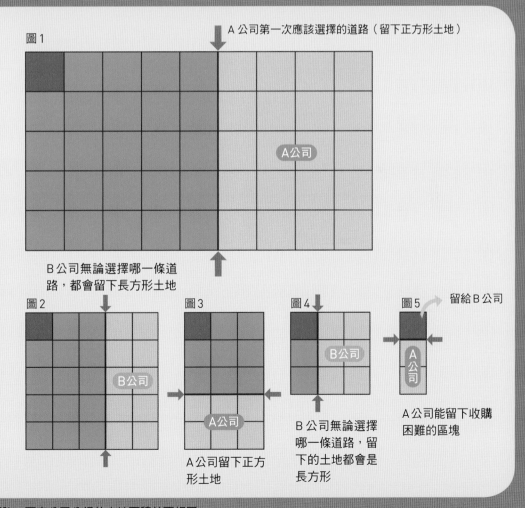

A公司第一次應該選擇的道路（留下正方形土地）

圖1

A公司

B公司無論選擇哪一條道路，都會留下長方形土地

圖2

B公司

圖3

A公司

A公司留下正方形土地

圖4

B公司

B公司無論選擇哪一條道路，留下的土地都會是長方形

圖5　留給B公司

A
公
司

A公司能留下收購困難的區塊

譯註：兩家公司分得的土地面積並不相同。

第5題

雙親的血型是什麼型？

在一般 ABO 血型系統有 A 型、B 型、AB 型、O 型這 4 種。而這些血型都是由 a、b、o 這 3 種血型基因所組合而成。

血型是由一對血型基因組合構成。擁有 a 和 a 的組合是 A 型，擁有 a 和 o 也是 A 型；擁有 b 和 b 是 B 型，擁有 b 和 o 也是 B 型；擁有 a 和 b 是 AB 型；擁有 o 和 o 是 O 型。而子女會從父親和母親分別獲得 1 個血型基因。

那麼問題來了，在雙親的血型是什麼型和什麼型的情況下，子女 4 種血型都有可能呢？

3分鐘能解答是天才，
6分鐘是秀才!?

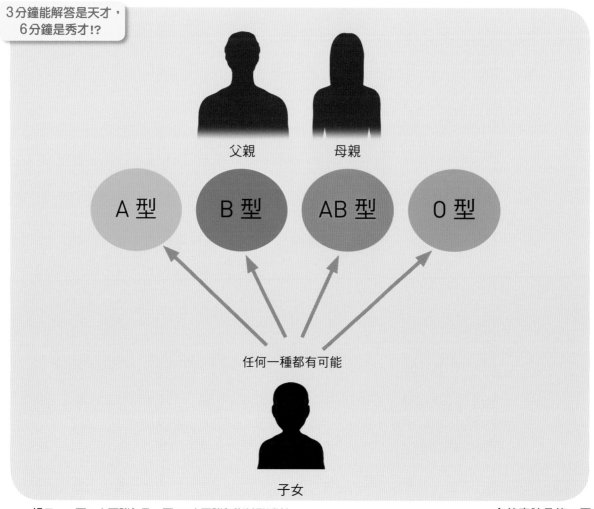

父親　　母親

A 型　B 型　AB 型　O 型

任何一種都有可能

子女

提示：什麼組合的親可能生下 AB 型，也可能生下 O 型？

▶答案請見第12頁

第6題

媽媽和爸爸的媽媽和爸爸，究竟是指誰？

語言，有時候會因說話的方式而有不同的解讀。例如，「媽媽的爸爸和媽媽」這句話，如果解讀為「（媽媽的爸爸）和媽媽」，就是指「外祖父」和「媽媽」；如果解讀為「媽媽的（爸爸和媽媽）」，就是指「外祖父」和「外祖母」。

那麼問題來了，如果是「媽媽和爸爸的媽媽和爸爸」這句話，有可能是指媽媽、爸爸、外祖母、外祖父、祖母、祖父這6個人當中的哪些人呢？而誰是一定會被包括在內呢？

5分鐘能解答是天才，
12分鐘是秀才!?

「媽媽和爸爸的媽媽和爸爸」

祖父　　　祖母　　　　外祖父　　　外祖母

爸爸　　　　　　媽媽

提示：把這句話想成分割的方式有好幾種。

▶答案請見第13頁

解答　第5題

　　答案是雙親為 A 型和 B 型的情況。如果雙親為 A 型（a 和 o）和 B 型（b 和 o），子女就是 A 型、B 型、AB 型、O 型中任何一種都有可能。

　　不過，即使雙親為 A 型和 B 型，如果其中一人為 a 和 a，或者 b 和 b，就不會生下 O 型的子女。

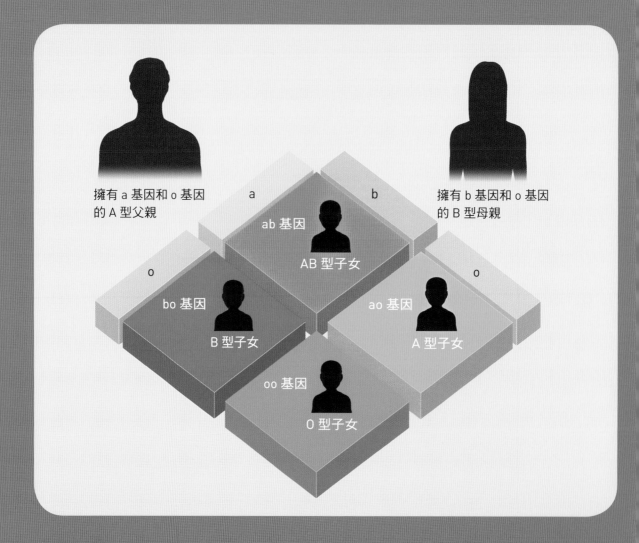

擁有 a 基因和 o 基因的 A 型父親

a

b

擁有 b 基因和 o 基因的 B 型母親

ab 基因

AB 型子女

o

o

bo 基因

B 型子女

ao 基因

A 型子女

oo 基因

O 型子女

解答 第6題

如果解讀為「（媽媽和爸爸）的（媽媽和爸爸）」，則是指祖父母和外祖父母。

如果解讀為「[（媽媽和爸爸）的媽媽]和爸爸」，是指祖母、外祖母和爸爸。

如果解讀為「[媽媽和（爸爸的媽媽）]和爸爸」，是指媽媽、祖母和爸爸。

如果解讀為「媽媽和[（爸爸的媽媽）和爸爸]」，也是指媽媽、祖母和爸爸。

如果解讀為「媽媽和[爸爸的（媽媽和爸爸）]」，是指媽媽、祖母和祖父。

其中，祖母一定會被包括在內。

如果解讀為「（媽媽和爸爸）的（媽媽和爸爸）」，是指祖父母和外祖父母。

祖父　祖母　外祖父　外祖母

如果解讀為「[（媽媽和爸爸）的媽媽]和爸爸」，是指祖母、外祖母和爸爸。

祖母　祖母　爸爸

如果解讀為「[媽媽和（爸爸的媽媽）]和爸爸」，是指媽媽、祖母和爸爸。

爸爸　媽媽　祖母

如果解讀為「媽媽和[（爸爸的媽媽）和爸爸]」，也是指媽媽、祖母和爸爸。

爸爸　媽媽　祖母

如果解讀為「媽媽和[爸爸的（媽媽和爸爸）]」，是指媽媽、祖母和祖父。

媽媽　祖父　祖母

第7題

旁邊每次都是不同人的組合坐法有幾種？

　　假設有 A、B、C、D、E 這 5 個人，經常在一張 5 人座的圓形餐桌吃飯。大家都希望坐在自己兩旁的人每次都是不同的組合，則如下圖所示，一共有 6 種坐法。

　　例如，坐在 A 兩旁的組合有 E 和 B、C 和 B、D 和 B、D 和 C、E 和 D、C 和 E，全都不同。對於其他 4 個人來說，也是一樣的情形。

　　那麼，如果這張餐桌要坐 7 個人的話，總共有幾種坐法呢？

5分鐘能解答是天才，15分鐘是秀才!?

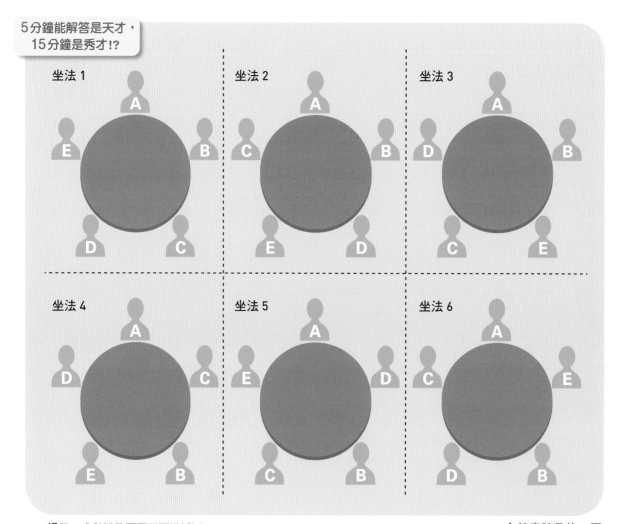

坐法 1　坐法 2　坐法 3　坐法 4　坐法 5　坐法 6

提示：先畫畫看圖上重疊的線有幾條。

❯答案請見第16頁

第8題

如何分隊才能避免受罰？

有 8 個人分別揹著 80 公斤、70 公斤、60 公斤……，20 公斤、10 公斤的背包。

他們每兩個人一組把背包拿來一起稱重，玩分組比較總重量的遊戲。不過，如果總重量相同就算平手，在這種情況下，任何一組都要受罰。

現在，想把他們分成 2 隊，每隊 4 人。那麼應該如何分隊，才能做到至少在各隊裡面不會出現平手的情況呢？正確的分隊方法不只一種，只要能說出其中一種方法，就算解出答案了。

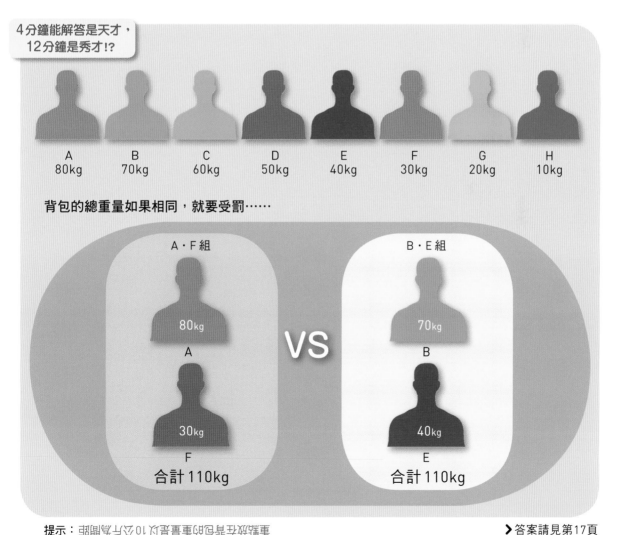

4分鐘能解答是天才，12分鐘是秀才!?

| A 80kg | B 70kg | C 60kg | D 50kg | E 40kg | F 30kg | G 20kg | H 10kg |

背包的總重量如果相同，就要受罰……

A・F組
80kg A
30kg F
合計 110kg

VS

B・E組
70kg B
40kg E
合計 110kg

提示：重新排列成背包的重量差以 10 公斤為間距

❯答案請見第17頁

解答　第7題

答案是 15 種。所有的坐法如下圖所示。

這是由英國謎題作家杜德耐（Henry Ernest Dudeney，1857 ～ 1930）於 1905 年提出的謎題。

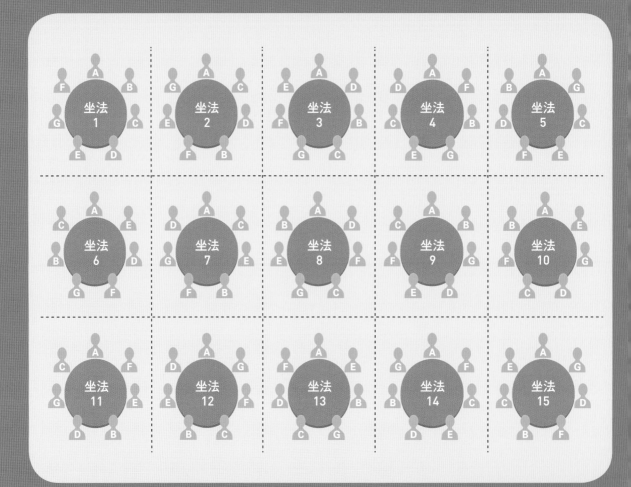

解答 第8題

　　舉例來說，把這 8 個人依照以下的方法分成兩隊。

　　採取這樣的分法，則在各隊無論誰和誰一組，都絕對不會發生平手的情況。

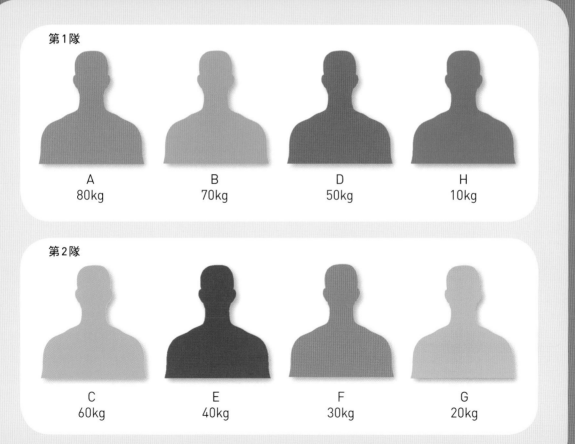

第1隊

A	B	D	H
80kg	70kg	50kg	10kg

第2隊

C	E	F	G
60kg	40kg	30kg	20kg

第9題

向著名的謎題「河內塔」挑戰！

有 3 根柱子，還有幾個大小不一樣的穿孔圓盤，由大至小依序套在其中一根柱子上。這個謎題稱為「河內塔」（Tower of Hanoi），遊戲者必須依照規則，把圓盤從一根柱子移到另一根柱子。遊戲規則如下所述。

①遊戲開始時，把所有的圓盤套在左端的 A 柱上。②一次只能移動一片圓盤。③任何圓盤都不能放在比自己小的圓盤上。④目標是把所有的圓盤都移到最右邊的 C 柱上。

如果有 4 片圓盤，總共要移動幾次，就能夠把所有的圓盤移到 C 柱上呢？

2分鐘能解答是天才，
5分鐘是秀才!?

有4片圓盤的情況

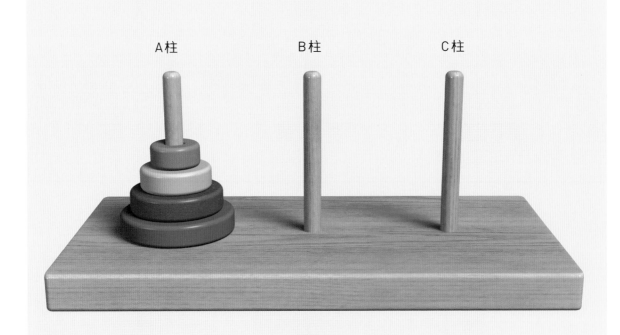

A柱 　　　　　B柱 　　　　　C柱

提示：借用4根以外的之類的圓盤順暢地移動

❯答案請見第20頁

第10題

附帶條件的「河內塔」

接續左頁的「河內塔」謎題。這次只有3片圓盤，但B柱比A柱、C柱稍微粗了一點，而且最小的圓盤，開孔也更小了一點，所以最小的圓盤無法套在B柱上。

在這種狀況下，總共要移動幾次才能夠把所有的圓盤移到C柱上呢？

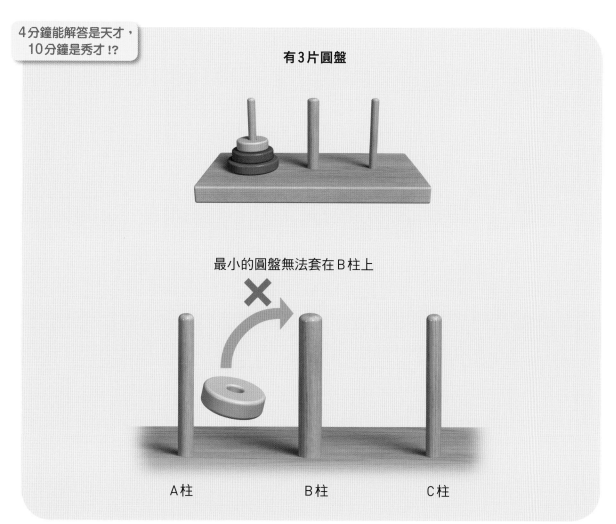

4分鐘能解答是天才，10分鐘是秀才!?

有3片圓盤

最小的圓盤無法套在B柱上

A柱　　　　　B柱　　　　　C柱

提示：移動的目的地受到限制，方式變得複雜了？

▶答案請見第21頁

　　若要把所有的圓盤從 A 柱移到 C 柱，必須先把最大圓盤以外的 3 個圓盤從 A 柱移到 B 柱，然後把最大的圓盤從 A 柱移到 C 柱。接著，把最大圓盤以外的 3 個圓盤從 B 柱移到 C 柱就行了。總共需要移動 15 次。

　　移動次數最少的方法如下所示。

　　順帶一提，假設有 n 個圓盤，目前已知最少移動次數可利用 2^n-1 的算式來求算。

有4片圓盤的移動方法

下表中的A、B、C表示各圓盤在各個階段套在哪根柱子上，而藍色的箭頭表示圓盤的移動。

移動次數	0	1	2	3	4	5	6	7	8	9	10	11	12	13	14	15
綠	A	B	B	C	C	A	A	B	B	C	C	A	A	B	B	C
黃	A	A	C	C	C	C	B	B	B	B	A	A	A	A	C	C
紅	A	A	A	A	B	B	B	B	B	B	B	B	C	C	C	C
藍	A	A	A	A	A	A	A	A	C	C	C	C	C	C	C	C

解答 第10題

　　如果沒有加上柱子的粗細及圓盤大小等附帶條件，3 個圓盤只需要移動 7 次就行了。

　　但在這個謎題中，加上了最小的圓盤無法移動到 B 柱的條件，所以整體的移動就必須大費周章。

　　下表所示為移動的方法。最少必須移動 17 次才能完成。

加上最小的圓盤無法移動到 B 柱這樣附加條件的移動方法

移動次數	0	1	2	3	4	5	6	7	8	9	10	11	12	13	14	15	16	17
黃	A	C	C	A	A	C	C	A	A	C	C	A	A	C	C	A	A	C
紅	A	A	B	B	C	C	C	C	B	B	A	A	A	A	B	B	C	C
藍	A	A	A	A	A	A	B	B	B	B	B	B	C	C	C	C	C	C

解開謎題的時候，世界就要毀滅了？

河內塔謎題是法國數學家盧卡斯（Édouard Lucas，1842 ～ 1891）在 1883 年發表的一種數學遊戲。據說在當時發表的宣傳單上，記載著一則「傳說」：印度的某座寺院裡有 3 根柱子，在天地創生之際，神在其中一根柱子上，由大至小依序套了 64 片圓盤。如果依照前述的規則，日以繼夜地移動圓盤，則當移動作業完成時，世界末日也就要來了。

　　這則「傳說」也有可能是盧卡斯本人編造的故事。但我們不妨來思考一下它的含意吧！圓盤有 64 片，最少的移動次數可以利用 $2^{64} - 1$ 來求算，得到的答案是 1844 京 6744 兆 737 億 955 萬 1615 次。假設以每秒鐘移動 1 次的速度不停地移動圓盤，則必須花上 5845 億年才能完成。據推估，現今的宇宙年齡也不過才 138 億年而已，比起這項移動作業所需要的時間，實在是小巫見大巫。先不論是否能夠完成圓盤的移動作業，就算能夠完成，所需要的時間必定十分漫長，或許真的要等到世界即將毀滅的那一刻吧！

如何把 3 對夫婦送到對岸？

來挑戰看看邏輯謎題必有的知名「渡河謎題」吧！這類謎題通常是要求把河岸上的成員，依照乘船的人數限制及成員的組合條件，送到對岸。

那麼問題來了，有 3 對夫婦站在左岸。河岸停靠著一艘任何人都能划動的小船。但這艘小船很小，一次最多只能載 2 個人。這 3 個丈夫都不喜歡老婆於自己不在場時，和其他男人待在一起，所以必須避免這樣的狀況。那要如何安排，才能把這 3 對夫婦全部送到右岸呢？

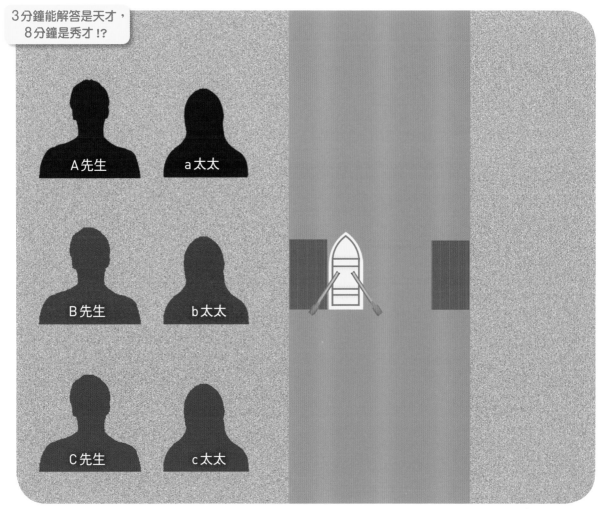

3分鐘能解答是天才，
8分鐘是秀才!?

A先生　　a太太

B先生　　b太太

C先生　　c太太

提示： 先讓兩個太太坐船過河 ❯答案請見第24頁

第12題

如何把 6 名家人、管家和狗送到對岸？

接著，再來一道渡河謎題。

父親、母親、2 個兒子、2 個女兒、1 個管家、1 條狗站在左岸。他們打算划船把全部成員送到右岸，但是這艘小船一次最多只能載 2 個成員（狗也算 1 個成員）。此外，女兒在母親不在場時，不喜歡和父親待在一起，兒子在父親不在場時，不喜歡和母親待在一起，狗在管家不在場時會咬家人。而且會划船的人，只有父親、母親和管家。他們要如何渡河呢？

5分鐘能解答是天才，
15分鐘是秀才!?

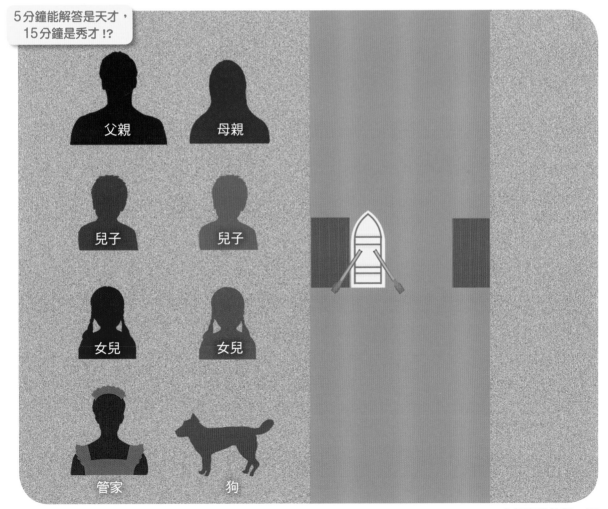

父親　母親

兒子　兒子

女兒　女兒

管家　狗

提示： ¿ 蚤凰函傾烩嚟嘲慘翀傾一窜

❯答案請見第25頁

解答　第11題

能夠平安渡河的方法不只一種，以下的答案只是其一。

首先，a太太和b太太先一起渡河到右岸，a太太留在右岸，b太太獨自回到左岸。接著b太太和c太太一起來到右岸，換a太太獨自回到左岸。

接著B先生和C先生一起渡河到右岸，B先生攜同b太太一起回到左岸，然後A先生和B先生一起來到右岸，讓c太太一人回到左岸。接著b太太和c太太再一起渡河到右岸，讓A先生一人回到左岸。最後，A先生和a太太一起搭小船到右岸，全部人都移動到右岸了。

次數	左岸	乘船	右岸
0	AaBbCc		
1	A B Cc	ab➡	a b
2	A BbCc	⬅b	a
3	A B C	bc➡	a b c
4	AaB C	⬅a	b c
5	Aa	BC➡	BbCc
6	AaBb	⬅Bb	Cc
7	a b	AB➡	A B Cc
8	a b c	⬅c	A B C
9	a	bc➡	A BbCc
10	Aa	⬅A	BbCc
11		Aa➡	AaBbCc

解答　第12題

　　用文字敘述渡河的方法過於繁瑣，所以請參見下表的圖解。這道謎題也是一樣，能夠平安渡河的方法不只一種，以下的答案只是一個例子（也可以把性別置換）。

　　第 1 趟只有兩個選項，一個是管家和狗一起乘船，或是父親和母親一起搭船。但若選擇父親和母親一起搭船渡河到右岸，當其中一人回到左岸時，這道謎題就變成無解了。也就是說，第 1 趟除了「管家和狗」之外，別無選擇，或許能從這個地方找到突破點。

　　渡河謎題加上不同的條件，能夠衍生出許多不同版本，產生不同的挑戰性，往往也能帶來不同的樂趣。

次數	左岸	乘船	右岸
0	父母子子女女管狗		
1	父母子子女女	管狗➡	管狗
2	父母子子女女管	⬅管	狗
3	父母子　女女	子管➡	子　管狗
4	父母子　女女管狗	⬅管狗	子
5	母　女女管狗	父子➡	父　子子
6	父母　女女管狗	⬅父	子子
7	父母　女女管狗	父母➡	父母子子
8	母　女女管狗	⬅母	父　子子
9	母　女女	管狗➡	父　子子　管狗
10	父母　女女	⬅父	子子　管狗
11	女女	父母➡	父母子子　管狗
12	母　女女	⬅母	父　子子　管狗
13	女	母女➡	父母子子　女管狗
14	女　管狗	⬅管狗	父母子子　女
15	狗	女管➡	父母子子女女管
16	管狗	⬅管	父母子子女女
17		管狗➡	父母子子女女管狗

第13題

如何把左右兩邊的棋子對調？

把白棋和黑棋如下圖排列。白棋朝右邊前進，如果右邊那格是空的，可以前進一格。如果右邊那格有黑棋，可以跳過黑棋，前進兩格。但是白棋不能跳過白棋，也不能跳過連續2個以上的黑棋。

黑棋的移動方法和白棋相同，不過移動方向和白棋相反，是朝左邊前進。如果要把白棋和黑棋全部調換，總共必須移動棋子幾次呢？

2分鐘能解答是天才，
7分鐘是秀才!?

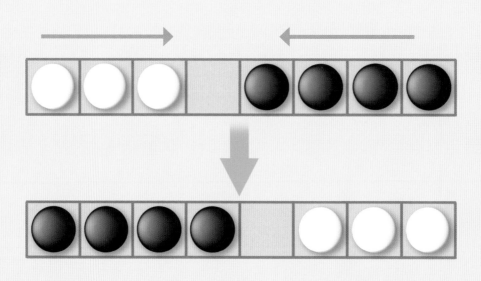

提示：從中央隔壁的棋子開始移動 ❯答案請見第28頁

第14題

如何把左上方和右下方的棋子對調？

在平面上把白棋和黑棋調換看看。棋子的移動方法和第 13 題相同，但是在這道謎題中，白棋可以朝右邊和下方移動，黑棋可以朝左邊和上方移動。但是不能朝斜向移動，也不能朝斜向跳越。

在這道謎題中，棋子能夠移動的方向增加了。如果要把棋子全部調換，則棋子總共必須移動幾次呢？

4分鐘能解答是天才，14分鐘是秀才!?

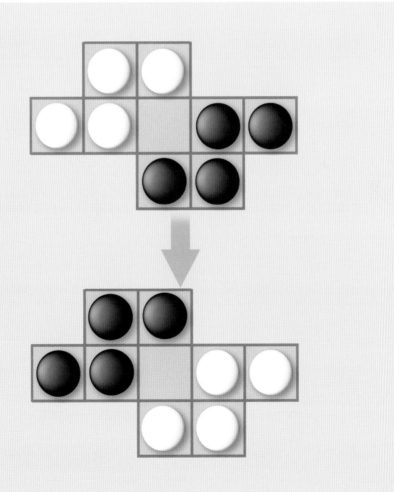

提示： 雖然能夠移動的方向增加了，但其基本解決方法和第 13 題相同。

❯答案請見第29頁

解答　第13題

在紙上畫出格子，每當棋子移動 1 次或數次後，就把棋子的排列情形畫在格子裡，是解決這個謎題最保險的方法。畫了之後，就會知道一共必須移動 19 次。

不過，這個謎題也可以利用算式求出解答。設白棋的個數為 m，黑棋的個數為 n，即可把最少次數以 mn + m + n 來表示。以這個例子來說，就是 $3 \times 4 + 3 + 4 = 19$。

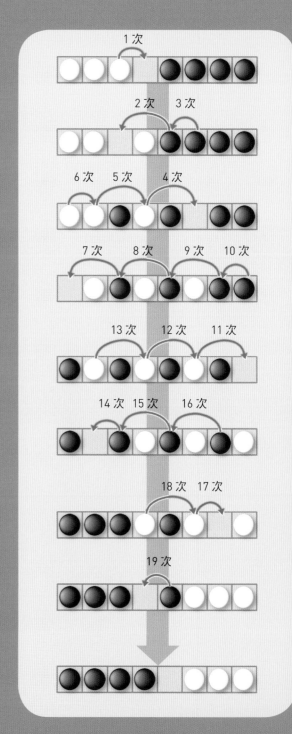

解答 第14題

　　這道謎題也和第13題一樣，畫出格子，每當棋子移動1次或數次之後，把棋子的位置畫在格子裡，是最簡單明瞭的方法。

　　依照移動的順序，把排列情形畫出來，即可知道正確的答案是18次。

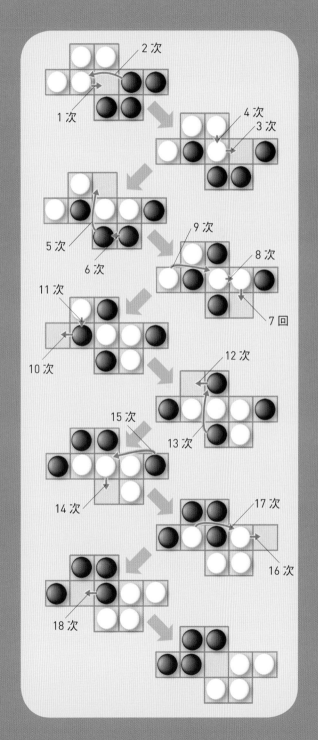

第15題

如何把10個棋子依照順序撿起來？

如下圖所示，把 10 個棋子排列在格子線的交點上。依下面規則，把所有的棋子一個一個撿起來，並寫出撿棋子的順序。

首先，隨意選一個棋子撿起來。再來必須從剛剛那顆棋子的上下左右位置選第二顆，不可以是排在斜向的。而且，也不能跳過中間的棋子去撿別的，空格部分除外。

1分鐘能解答是天才，
5分鐘是秀才!?

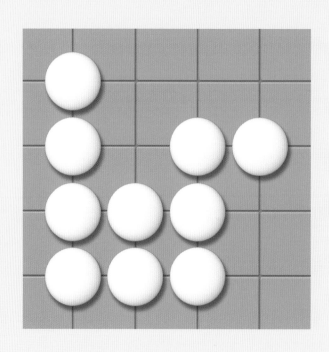

提示：畫出棋子的位置，重覆試著撿起棋子吧

❯答案請見第32頁

第16題

如何把20個棋子依照順序撿起來？

　　如下圖所示，把 20 個棋子排列在格子線的交點上。把所有的棋子一個一個撿起來，並寫出撿棋子的順序。

　　撿棋子的規則和第 15 題相同。

> 3分鐘能解答是天才，
> 9分鐘是秀才!?

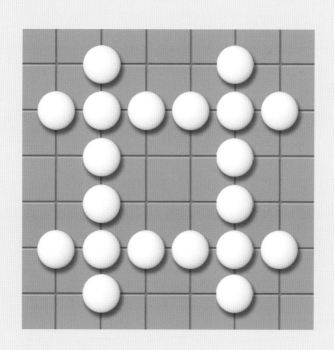

提示：顛一右业景掛　　　　　　　　　　❯ 答案請見第33頁

解答　第15題

　　解答如下所示。或許只能使用嘗試錯誤的方法不斷反覆推敲進行，不過棋子只有 10 個而已，應該不須大費周章就能找出答案吧！

　　順帶一提，這道謎題的解答不只一種。

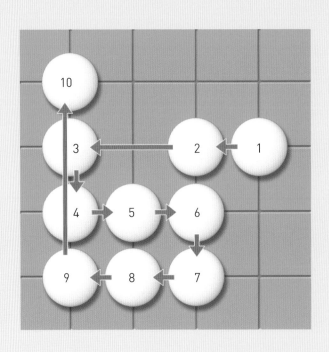

解答 第16題

　　這道謎題雖然棋子的數量比較多，不過，因為排列方式是很有規律的對稱形式，能夠採取的方法多不勝數。

　　以下提出 4 種解答的例子，但除此之外，還有 1000 種以上的解答。

解答例 1
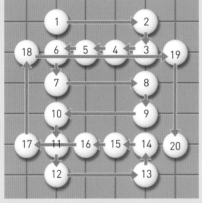

解答例 2
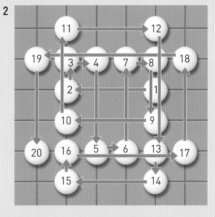

解答例 3
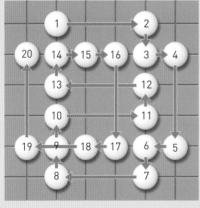

解答例 4
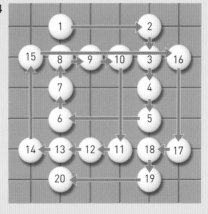

第17題

先說到30的人獲勝

2 個人在玩輪流說數字的遊戲，規則是說出的數要比對方剛剛的數還要大。

不過，說出來的數只能比剛才的數大 1～3。假設從 0 開始，第一人可以說出 1、2、3 的任何一個，說完便輪到第二人。

如果第一人說出 2 這個數，則第二人可以說出 3、4、5 的任何一個。如此輪流下去，先說到 30 的人便獲勝。

假設由你先開始，要怎麼做才能獲勝呢？

1分鐘能解答是天才，5分鐘是秀才!?

從 0 開始，輪流說出比對方大 1～3 的數，先說到 30 的人獲勝。

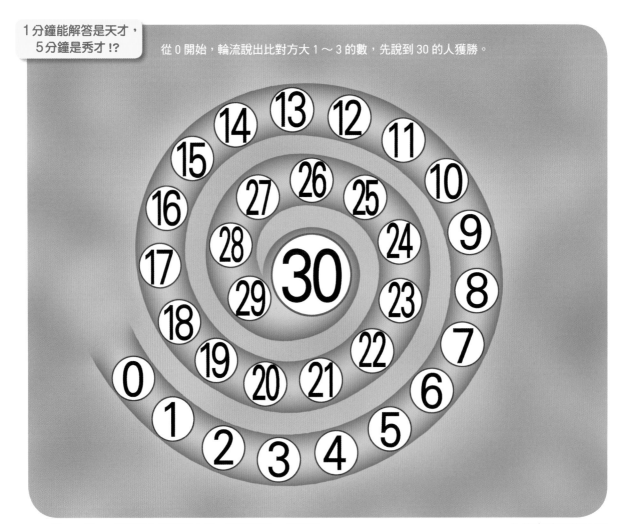

提示：說出唯一個質數之後，接下來後續每次必須都用 30 哦！

▶答案請見第36頁

第18題

小心眼主管的小孩是幾歲？

某家公司的一位新進人員，知道他的主管有 3 個小孩，因此想知道這 3 個小孩的年齡，但小心眼的主管回答：「3 個小孩的年齡相乘等於 36。」新人希望主管再多給一點提示，於是主管又說：「跟你講這 3 個小孩的年齡總和也無妨，但就算這樣，你應該也猜不到這 3 個小孩的年齡。」

新人一直想不到答案，主管便又說：「前些日子，我買了一支手機送給年齡最大的小孩。」這 3 個小孩的年齡分別是幾歲呢？

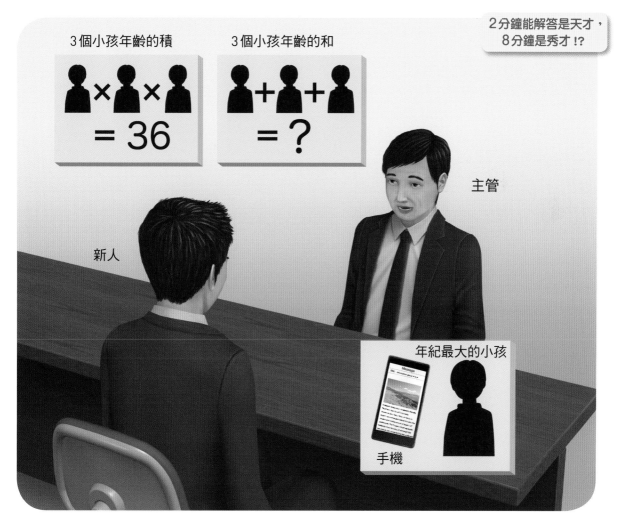

3個小孩年齡的積

3個小孩年齡的和

2分鐘能解答是天才，8分鐘是秀才 !?

主管

新人

年紀最大的小孩

手機

提示：具有兩種可能性的答案

▶ 答案請見第37頁

解答　第17題

　　如果你是先說的人，只要說出「2」就行了。接下來，無論對方說出「3」、「4」、「5」哪一個數，你都接著說出「6」。

　　然後依照同樣的方式，你每次加4，依序說出「10」、「14」、「18」、「22」、「26」這4個數，最後，你就能說出「30」，所以你一定獲勝。

　　如果你是後說的人，而且對方知道這個必勝的祕訣，你就沒有勝算了。但是假如對方不知道這個祕訣，那麼只要你在中途有機會說出剛才的「2」、「6」、「10」、「14」、「18」、「22」、「26」這幾個數，你還是能獲勝。

　　另外，也有先說出「30」數字的人落敗的玩法。這種玩法的必勝絕招如下所示。

●先說出「30」數字的人獲勝的必勝祕訣

	第1輪	第2輪	第3輪	第4輪	第5輪	第6輪	第7輪	第8輪
自己（先說）	2	6	10	14	18	22	26	30 獲勝
對方（後說）	3 4 5 任何一個	7 8 9 任何一個	11 12 13 任何一個	15 16 17 任何一個	19 20 21 任何一個	23 24 25 任何一個	27 28 29 任何一個	

●先說出「30」數字的人落敗的必勝絕招

	第1輪	第2輪	第3輪	第4輪	第5輪	第6輪	第7輪	第8輪
自己（先說）	1	5	9	13	17	21	25	29
對方（後說）	2 3 4 任何一個	6 7 8 任何一個	10 11 12 任何一個	14 15 16 任何一個	18 19 20 任何一個	22 23 24 任何一個	26 27 28 任何一個	30 31 落敗 32

解答 第18題

根據第一則訊息：「3 個小孩的年齡相乘等於 36。」這些小孩年齡的組合有下方表①所列的這 8 種。

表②是小孩年齡組合和年齡總和的彙整結果。根據第二則訊息：「跟你講這 3 個小孩的年齡總和也無妨，但就算這樣，你應該也猜不到這 3 個小孩的年齡。」應該會是 3 個小孩年齡總和相同的組合（1、6、6）和（2、2、9）的其中一個，因為 1＋6＋6 跟 2＋2＋9 的總和都是13。

再來根據第三則訊息：「前些日子，我買了一支手機送給年齡最大的小孩。」可以知道有1個年齡「最大」的小孩。因此，把（1、6、6）排除，3 個小孩的年齡就是2歲、2 歲和 9 歲。

●第一則訊息：「3 個小孩的年齡相乘等於 36。」
表① 3 個小孩的年齡組合（8種）

1、136	1、2、18	1、3、12	1、4、9	1、6、6	2、2、9	2、3、6	3、3、4

> 36的因數為1、2、3、4、6、9、12、18、36。把這些數字組合起來，做為候選答案。

●第二則訊息：「跟你講這 3 個小孩的年齡總和也無妨，但就算這樣，你應該也猜不到這 3 個小孩的年齡。」
表② 3 個小孩的年齡組合（第一列）和年齡總和（第二列）

1、1、36	1、2、18	1、3、12	1、4、9	1、6、6	2、2、9	2、3、6	3、3、4
38	21	16	14	13	13	11	10

> 根據第二則訊息，把 3 個小孩的年齡組合聚焦在（1歲、6歲、6歲）和（2歲、2歲、9歲）

●第三則訊息：「前些日子，我買了一支手機送給年齡最大的小孩。」

> 有 1 個年齡「最大」的小孩

所以

> 把（1歲、6歲、6歲）的組合排除，3 個小孩的年齡是（2歲、2歲、9歲）

第19題

寫在破洞裡的數字是多少？

有一張紙如下圖所示，上面寫了幾行關於數字的個數。不過，這張紙有 4 個破洞，沒有辦法讀取破洞裡的數字。

那麼謎題來了。請在破洞的部分填入數字，讓整段文字敘述不會產生矛盾。

依據紙上現有的文字，已經有 2 個 1、1 個 2 和 2 個 3，但不能直接按照這些個數填入，必須讓這張紙上的文字敘述完全沒有矛盾才行。

1分鐘能解答是天才，
5分鐘是秀才!?

在這張紙上，
1 這個數字有◯個，
2 這個數字有◯個，
3 這個數字有◯個，
1 到 3 以外的數字有◯個。

提示：從「1到3以外的數字」著手，應該會比較輕鬆。

▶答案請見第40頁

第20題

破洞裡的數字是多少？這次有 5 個破洞！

接續前一道謎題，這道謎題也要在紙上的破洞內填入數字。

有一張紙如下圖所示，有 5 個破洞，但無法讀取破洞裡的字。這些破洞原本寫著什麼數字呢？

請在破洞裡填入數字，但不能讓這張紙上的整段文字產生矛盾。

2分鐘能解答是天才，
10分鐘是秀才 !?

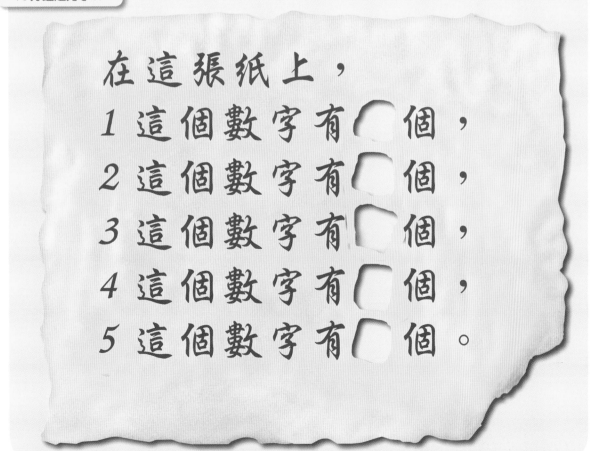

在這張紙上，
1 這個數字有◯個，
2 這個數字有◯個，
3 這個數字有◯個，
4 這個數字有◯個，
5 這個數字有◯個。

提示：從 5 開始逆推，當答案是

➤答案請見第41頁

解答　第19題

　　答案如下方插圖所示。從上到下依序填入 4、1、3、1。

　　這類謎題只要一邊填入數字，一邊思考會不會產生矛盾，遲早能夠解出答案。不過，「這個地方成立的話，那個地方就會不成立。」這種顧此失彼的感覺，是不是會讓人頭痛萬分呢？

　　遇到這類謎題，1 這個數字可能會出現許多次，很難去掌握它，所以從「1 到 3 以外的數字」著手思考，或許才是通往解答的捷徑。

在這張紙上，
1 這個數字有 4 個，
2 這個數字有 1 個，
3 這個數字有 3 個，
1 到 3 以外的數字有
1 個。

解答　第20題

答案如下方插圖所示。從上到下依序填入 3、2、3、1、1。

這道謎題也是一樣，從「5」開始著手思考，會比較容易快速得到解答。

順帶一提，像這樣一篇文章的內容提及該篇文章本身，稱為「自我指涉」。利用這種邏輯形式，可以設計出許多有趣的謎題。

在這張紙上，
1 這個數字有 3 個，
2 這個數字有 2 個，
3 這個數字有 3 個，
4 這個數字有 1 個，
5 這個數字有 1 個。

第21題

1萬以下的數中，排在最後的數是多少？

若把 1 到10,000（1 萬）的數依照大小排好，再逐一改寫成國字，會寫成「一」、「二」、「三」、…、「七千五百零六」、…、「一萬」。如果把這些改用國字寫成的數，依照國語辭典的規則，依照筆畫數的多寡重新排列下來，第一個會是「一」。那麼，排在最後第一萬個會是哪個數呢？

1分鐘能解答是天才，
3分鐘是秀才!?

提示：韻韻音「ㄅ」

▶答案請見第44頁

第22題

沒有 0 也能表示的連續天數有幾天？

　　試試看用數字卡片來表示日期吧！從「1」到「9」的卡片，使用幾張都無所謂，但不能用「0」的卡片。

　　在這項條件之下，最長能夠從幾月幾日表示到幾月幾日，總共連續幾天呢？

2分鐘能解答是天才，
5分鐘是秀才!?

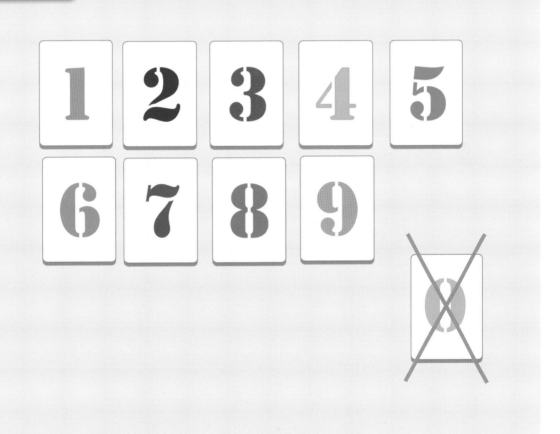

提示：曆法月分沒有 30 日

❯答案請見第45頁

把阿拉伯數字寫成國字，例如，4 寫成「四」，44 寫成「四十四」，444 寫成「四百四十四」。如果數的中間有 0，則要補上「零」，例如 404 寫成「四百零四」，4004 要寫成「四千零四」。

如果依照筆畫數多寡的順序排列，則排在最後的數都是以「四」開頭的數。

以阿拉伯數字書寫，排在第 1 萬個的數是 10,000；但若以國字書寫，則排在第 1 萬個的數變成「四百零四」。

404

四百零四

雖然「零」的筆畫數比「四」多，但「零」不能當開頭。

解答 第22題

　　因為不能使用「0」的卡片，無法表示 10 日、20 日、30 日，所以可能會讓人以為，最長只能表示連續的 9 天吧？但是，2 月只有 28 天，即使不能表示 30 日也沒有關係，因此，可以從 2 月 21 日表示到 3 月 9 日，連續 17 天。

　　如果遇上閏年，再加上 2 月 29 日，就可以連續表示 18 天。

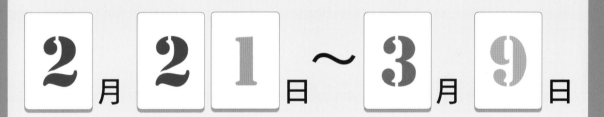

2月 **2** **1**日 ～ **3**月 **9**日

連續 17 天

閏年加上 **2**月 **2** **9**日，連續18天

第23題

100 元消失到哪裡去了？

3 位顧客在餐廳聚餐，結帳時每個人都付了 1000 元，總共 3000 元。其中一個顧客要求說：「打個折扣吧！」店長跟櫃台的店員表示，可以退給顧客 500 元。不料店員把 200 元藏在自己的口袋裡，只退給顧客每個人 100 元。

因為每位顧客都付了 900 元，所以總共付了 2700 元，再加上店員口袋裡的 200 元，總共是 2900 元。但是，最初這 3 位顧客共付了 3000 元，100 元到底消失到哪去了？

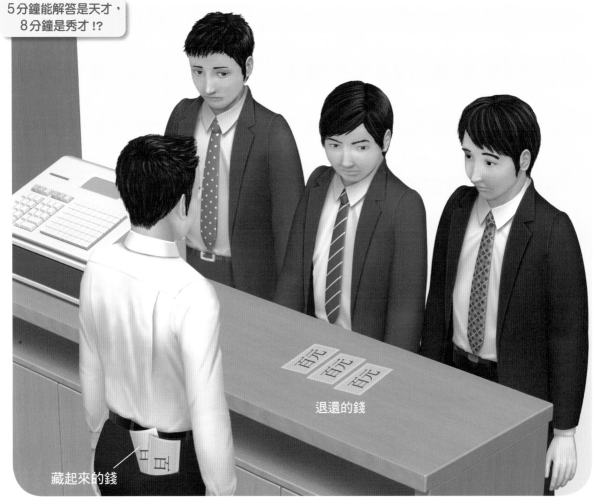

5分鐘能解答是天才，
8分鐘是秀才!?

退還的錢

藏起來的錢

提示：100 元真的消失了嗎？

▶答案請見第48頁

第24題

兩輛列車的平均等待時間是多久？

在 Y 車站，有 A 線和 B 線兩種列車在行駛。A 線的發車時間為每個小時的 5 分、25 分、45 分；B 線的發車時間為每個小時的 11 分、31 分、51 分。

如果搭乘 A 線，則從 B 線發車到 A 線發車是經過 14 分鐘，平均等待時間為其一半的 7 分鐘；如果搭乘 B 線，則從 A 線發車到 B 線發車是經過 6 分鐘，平均等待時間為其一半的 3 分鐘。那麼，無論搭哪一線列車，平均等待時間可以利用 $\frac{7+3}{2} = 5$ 分（分鐘）來計算吧！但是實際的平均等待時間卻比 5 分鐘還要久。這是什麼原因呢？

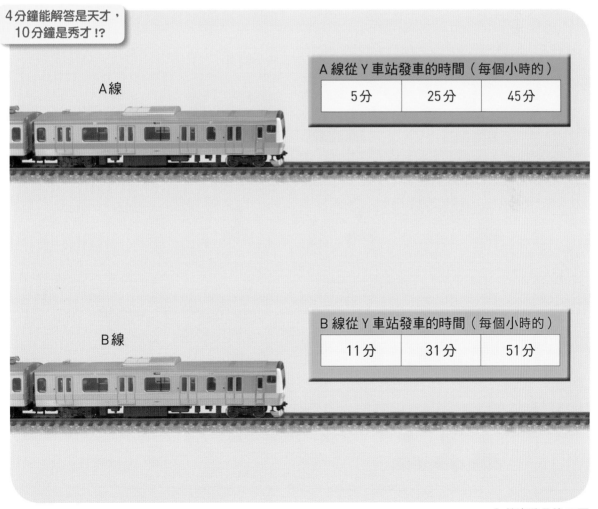

4分鐘能解答是天才，
10分鐘是秀才⁉

A線

A 線從 Y 車站發車的時間（每個小時的）		
5分	25分	45分

B線

B 線從 Y 車站發車的時間（每個小時的）		
11分	31分	51分

提示：可以讓兩輛車相加再除以 2 嗎？

❯答案請見第49頁

解答 第23題

這道謎題的陷阱在於把 3 位顧客支付的 2700 元，再加上店員藏起來的 200 元。這是一個很大的錯誤。

事實上，原本支付了 3000 元，後來減去店長退還的 500 元，所以 3 位顧客支付給餐廳的錢是 2500 元。但有另外的 200 元被店員藏起來了，所以變成顧客共支付了 2700 元。

正確的算法是把 2500 元加上店員藏起來的 200 元，再加上店員實際退還的 300 元，這樣就符合最初支付的 3000 元。

追根究柢，事實上 100 元根本就沒有消失。

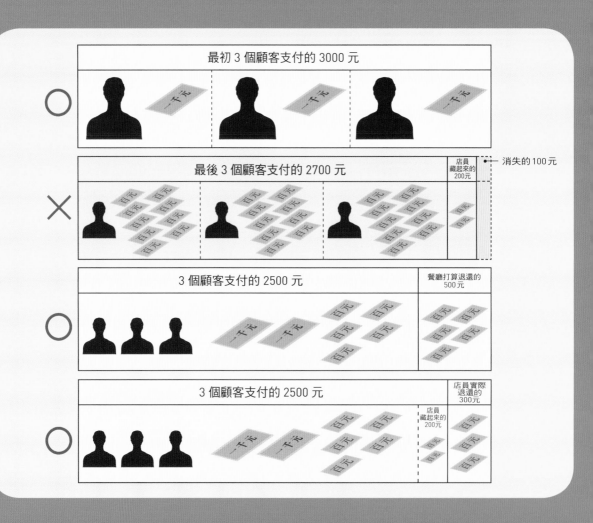

解答 第24題

A 線的平均等待時間 7 分鐘和 B 線的平均等待時間 3 分鐘都沒有錯。但是，把它們加起來再除以 2，以此求算 2 種列車的平均等待時間，這個計算方法錯了。

因為，搭乘 A 線時所「延長」出來的等待時間，在 1 個小時內是 42 分鐘；而搭乘 B 線時所「延長」出來的等待時間，在 1 個小時內是 18 分鐘。

也就是說，在 1 個小時之中，有 42 分鐘的平均等待時間是 7 分鐘，其餘 18 分鐘的平均等待時間則是 3 分鐘。

因此，求算兩種列車的平均等待時間的正確計算方法和答案如下：
$7 \times \frac{42}{60} + 3 \times \frac{18}{60} = 5.8$（分鐘），也就是 5 分 48 秒。

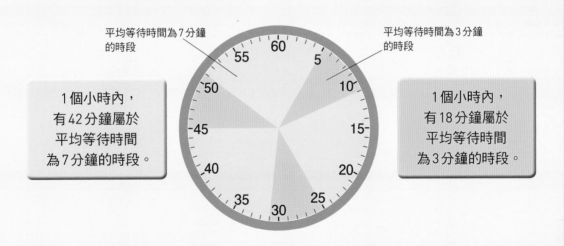

| A 線的平均等待時間 **7分鐘** | B 線的平均等待時間 **3分鐘** |

平均等待時間為 7 分鐘的時段

平均等待時間為 3 分鐘的時段

1 個小時內，有 42 分鐘屬於平均等待時間為 7 分鐘的時段。

1 個小時內，有 18 分鐘屬於平均等待時間為 3 分鐘的時段。

因此，兩種列車的平均等待時間是

$$7 \times \frac{42}{60} + 3 \times \frac{18}{60} = 5.8 \text{（分鐘）}, \text{也就是 5 分 48 秒。}$$

第25題

需要幾位畫家？

　　5 位畫家聚在一起作畫，他們畫
5 張圖要花 5 個小時。
　　那麼，如果要用 100 個小時的時
間畫出 100 張圖，需要幾位畫家？

1 分鐘能解答是天才，
4 分鐘是秀才!?

提示：业业翈业

❯答案請見第52頁

第26題

船會因為海洋的潮汐差而如何移動？

有一艘船浮在海面上，船邊掛著一具繩梯，梯子總共有 10 階，每階間隔 30 公分。當退潮到最低潮時，海水面是淹到繩梯由下數來的第 3 階。

幾個小時後，到達漲潮的最高潮，水位上升了 1.8 公尺。這個時候，海水面會淹到繩梯由下數來的第幾階呢？

<div style="text-align:right; border:1px solid; display:inline-block; padding:4px;">1分鐘能解答是天才，
3分鐘是秀才!?</div>

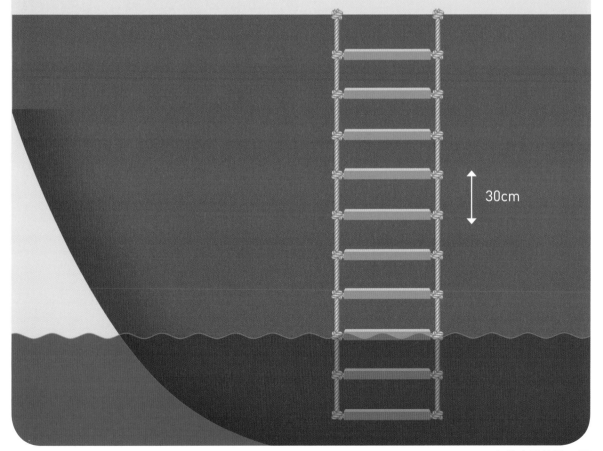

30cm

提示：水連動草

▶ 答案請見第53頁

解答　第25題

　　你會不會反射性地回答 100 位畫家呢？其實不然。5 位畫家在 5 小時後，各自畫完了一張圖，會開始畫另一張圖。

　　像這樣，他們每個人每 5 個小時可以完成 1 張圖，所以每個人在 50 個小時後可以完成 10 張圖，在 100 個小時後即可完成 20 張圖。

　　依照這個情形，5×20 = 100，

5 位畫家在 100 個小時後即可畫完 100 張圖。

　　當然，這 5 位畫家的體力是否能夠持續不斷地一直作畫，在這裡暫時不予考慮。

1 張	1 張	1 張	1 張	1 張

每位畫家畫完 1 張圖

5 小時

花費 5 個小時

10 張	10 張	10 張	10 張	10 張

每位畫家畫完 10 張圖

50 小時

花費 50 個小時

20 張	20 張	20 張	20 張	20 張

每位畫家畫完 20 張圖

100 小時

花費 100 個小時

解答　第26題

　　船是藉由浮力而浮在海面上。因此，船的位置會隨著海水面的升降而一起上下移動。

　　所以，退潮到最低潮時，海面淹到繩梯由下數來第3階，到了漲潮到最高潮時，海面仍然是淹到繩梯由下數來第3階。

　　直覺上可能會以為海面會上升到接近甲板的高度，但其實不然。

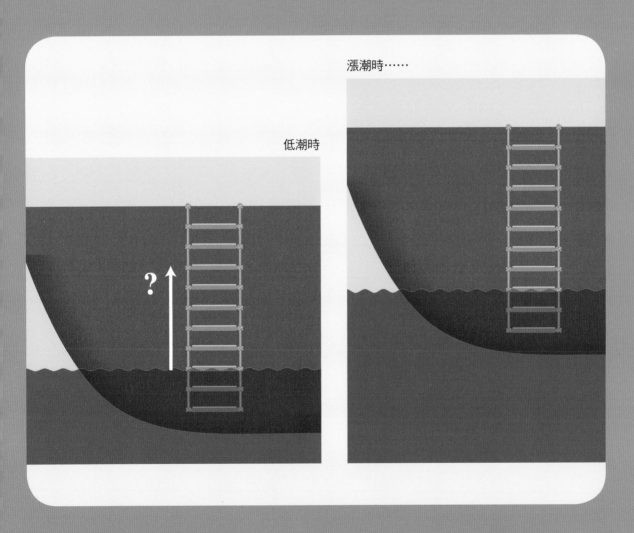

漲潮時……

低潮時

?

第27題

誠實者、含糊者、說謊者分別是誰？

A 小姐、B 小姐、C 小姐這 3 個人之中，分別有一個人是「誠實者」、一個人是「含糊者」、一個人是「說謊者」。誠實者一定說實話，含糊者有時說實話，有時說謊話，而說謊者一定說謊話。

這 3 個人都知道誠實者、含糊者、說謊者分別是誰。

A 小姐：「B 小姐是說謊者。」
B 小姐：「C 小姐是含糊者。」
C 小姐：「A 小姐是誠實者。」
你知道誠實者、含糊者、說謊者分別是誰嗎？

3分鐘能解答是天才，
8分鐘是秀才!?

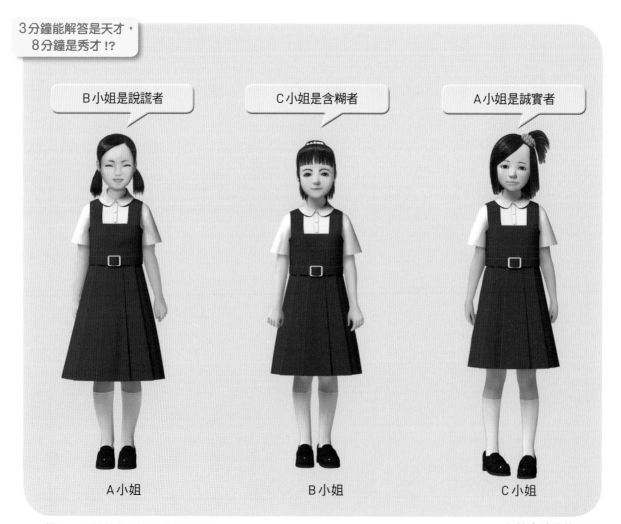

A小姐　　　　　　　　B小姐　　　　　　　　C小姐

提示：⿰⿱⿰⿱⿰⿱⿰⿱⿰⿱⿰⿱⿰⿱⿰⿱

▶答案請見第56頁

第28題

班上有幾個人是誠實者？

某個班上同學有 20 位男生和 20 位女生。

第一位女生說：「男生當中至少有 1 個說謊者哦！」第二位女生說：「男生當中至少有 2 個說謊者哦！」…（中略）…第 19 位女生說：「男生當中至少有 19 個說謊者哦！」第 20 位女生說：「所有男生都是說謊者哦！」

假設說謊者一定會說謊話，誠實者一定會說實話，則男生誠實者和女生誠實者總共有幾位？

5分鐘能解答是天才，
10分鐘是秀才!?

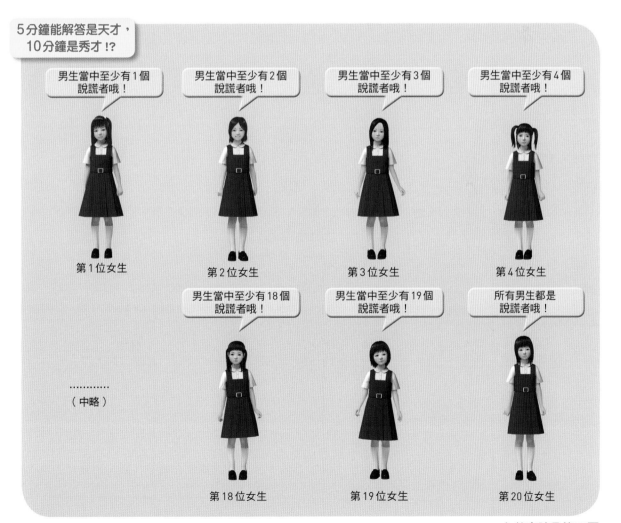

提示：當女生當中誠實者的人數增加時，說謊者⋯⋯

➤ 答案請見第57頁

解答 第27題

　　答案：Ａ小姐是「說謊者」，Ｂ小姐是「誠實者」，Ｃ小姐是「含糊者」。

　　如果假設Ａ小姐是誠實者或含糊者，都會產生矛盾。所以，只有假設Ａ小姐是說謊者，才能找到答案。

Ｂ小姐是說謊者

Ａ小姐：說謊者

Ｃ小姐是含糊者

Ｂ小姐：誠實者

Ａ小姐是誠實者

Ｃ小姐：含糊者

如果假設Ａ小姐是誠實者？

依照Ａ小姐的證詞，Ｂ小姐是說謊者，那剩下的Ｃ小姐就是含糊者。但依照Ｂ小姐的證詞，Ｃ小姐才是含糊者，而Ｂ小姐會說謊，所以Ｃ小姐應該不是含糊者。這樣就產生了矛盾。

如果假設Ａ小姐是含糊者？

Ｃ小姐說Ａ小姐是誠實者，所以Ｃ小姐可能是說謊者，也可能是含糊者。因為已經假設Ａ小姐是含糊者，所以Ｃ小姐只能是說謊者。這麼一來，剩下來的Ｂ小姐就是誠實者。但是，誠實的Ｂ小姐卻說Ｃ小姐是含糊者。而根據剛才的推論，Ｃ小姐應該是說謊者，所以這樣就產生了矛盾。

解答　第28題

假設男生當中有 8 個人是說謊者。這麼一來，從第 9 位女生到最後第 20 位女生都在說謊，也就是有 12 個女生是說謊者。男女合計有 20 個人是說謊者。

假設男生當中有 n 個人是說謊者，則女生從第 n＋1 位到最後第 20 位，亦即有 20－n 個人是說謊者。在這種狀況下，也是男女合計有 20 個人是說謊者。

也就是說，無論男生當中有多少個人是說謊者，女生當中都有 20 減掉這個數目的人是說謊者，所以男女合計始終都有 20 個人是說謊者。換句話說，就是男女合計始終都有 20 個人是誠實者。

雖然無法確定男生和女生當中分別有多少個人是說謊者，卻能確定男女合計有多少個人是說謊者，這也是相當有趣的一件事。

假設男生當中有 8 個人是說謊者

男生

說謊者8人

女生

說謊者
20－8＝12人

第29題

三胞胎疑犯當中誰是真正的犯人？

警方在追查一件強盜事件。根據目擊者指出，犯人是一名男性。但問題在於，男性嫌疑犯是三胞胎，而且3個人都因為其他罪行而在監獄中服刑。

因此，警方把這3個人（設為A、B、C）都列為嫌疑犯進行偵訊。在偵訊的過程中，A嫌疑犯說：「我沒有做。」B嫌疑犯說：「C沒有做。」而C嫌疑犯說：「是我做的。」

不過，這3個人當中有2個人在說謊。那麼，強盜事件的犯人究竟是誰呢？

3分鐘能解答是天才，
6分鐘是秀才!?

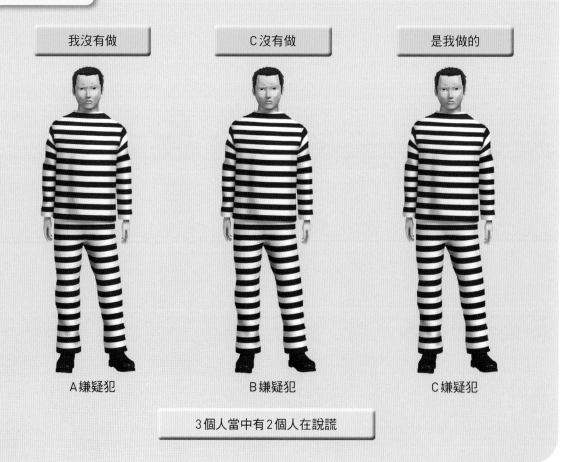

我沒有做	C沒有做	是我做的
A嫌疑犯	B嫌疑犯	C嫌疑犯

3個人當中有2個人在說謊

提示：B和C的證詞剛好相反。

❯答案請見第60頁

第30題

放在袋子裡的是蘋果還是香蕉？

有3個袋子，其中一個裝著2顆蘋果，一個裝著2根香蕉，一個裝著1顆蘋果和1根香蕉。但是不知道哪個袋子裝著哪種組合。

出題者說：「從現在開始，我說的都是謊話。」然後說：「A袋裡裝著2顆蘋果，B袋裡裝著2根香蕉，C袋裡裝著1顆蘋果和1根香蕉。」

但是，如果你指定3個袋子當中的任何一個袋子提問，出題者都會誠實地從你指定的袋子裡取出1個水果給你看。請問你，最少要提問幾次，就能確定所有的袋子裡裝著什麼水果？

2分鐘能解答是天才，
5分鐘是秀才!?

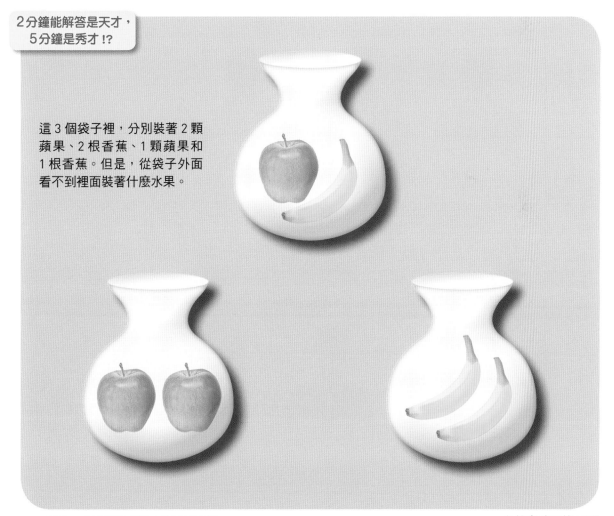

這3個袋子裡，分別裝著2顆蘋果、2根香蕉、1顆蘋果和1根香蕉。但是，從袋子外面看不到裡面裝著什麼水果。

提示：一定有至少裝著1種水果的袋子

▶答案請見第61頁

解答 第29題

　　B 嫌疑犯和 C 嫌疑犯的證詞相反，由此可見，其中有一個人說了實話，另外一個人說了謊話。

　　根據這項事實，以及 3 個人當中有 2 個人在說謊的情報，可以知道 A 嫌疑犯在說謊。

　　這麼一來，A 疑犯所說的「我沒有做」就是謊話，所以 A 嫌疑犯是真正的犯人。順帶一提，說實話的人是 B 嫌疑犯。

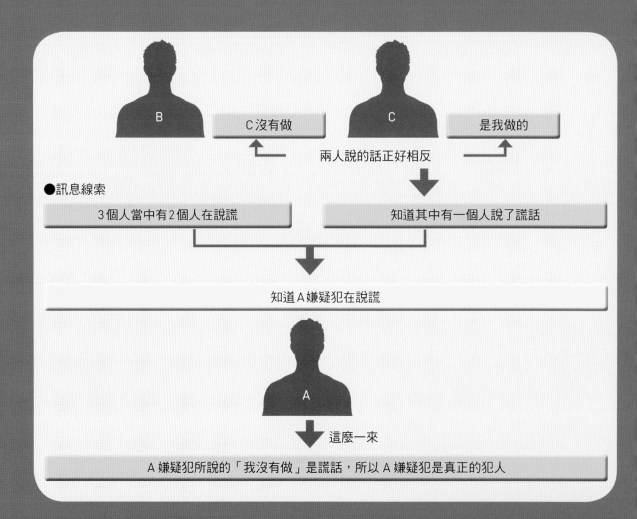

●訊息線索

3個人當中有2個人在說謊　　　　　知道其中有一個人說了謊話

知道A嫌疑犯在說謊

B　　C沒有做　　C　　是我做的

兩人說的話正好相反

A

這麼一來

A 嫌疑犯所說的「我沒有做」是謊話，所以 A 嫌疑犯是真正的犯人

解答 第30題

　　第1次提問就能全部確定。你只要提問：「把 C 袋裡面的水果拿出 1 個來看看。」就行了。

　　假設出題者從 C 袋裡拿出 1 顆蘋果。由於出題者先前說了「C 袋裡裝著 1 顆蘋果和 1 根香蕉」的「謊話」，所以 C 袋裡裝著 2 顆蘋果。再來，出題者也說了「B 袋裡裝著 2 根香蕉」的「謊話」，所以 B 袋子裡裝著 1 顆蘋果和 1 根香蕉。由此可知，剩下的 A 袋裡必定裝著 2 根香蕉。

　　假設出題者從 C 袋裡拿出 1 根香蕉。則依據相同的推理，可以確定 C 袋裡裝著 2 根香蕉，A 袋裡裝著 1 顆蘋果和 1 根香蕉，B 袋裡裝著 2 顆蘋果。

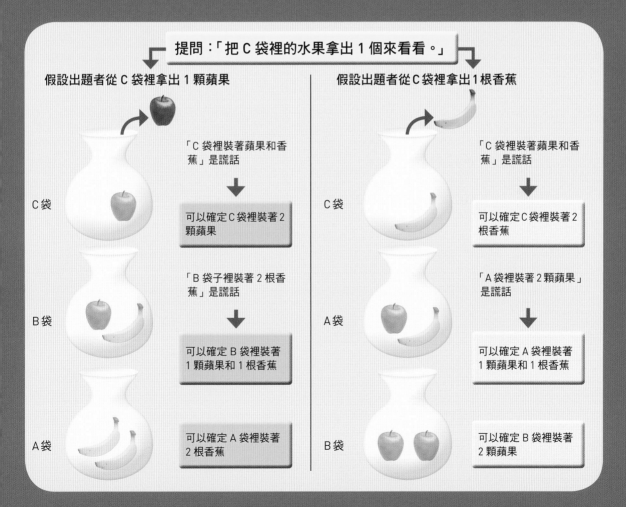

提問：「把 C 袋裡的水果拿出 1 個來看看。」

假設出題者從 C 袋裡拿出 1 顆蘋果

C袋

「C 袋裡裝著蘋果和香蕉」是謊話

→

可以確定 C 袋裡裝著 2 顆蘋果

B袋

「B 袋子裡裝著 2 根香蕉」是謊話

→

可以確定 B 袋裡裝著 1 顆蘋果和 1 根香蕉

A袋

可以確定 A 袋裡裝著 2 根香蕉

假設出題者從 C 袋裡拿出 1 根香蕉

C袋

「C 袋裡裝著蘋果和香蕉」是謊話

→

可以確定 C 袋裡裝著 2 根香蕉

A袋

「A 袋裡裝著 2 顆蘋果」是謊話

→

可以確定 A 袋裡裝著 1 顆蘋果和 1 根香蕉

B袋

可以確定 B 袋裡裝著 2 顆蘋果

第31題

5個圖形中哪個屬於不同類別？

　　首先，請看下方圖①的 5 個圖形。這 5 個圖形當中，哪個屬於不同類別呢？只有最右邊的那個是三角形，所以它是異類。

　　那麼，下方圖②的 5 個圖形呢？只有左邊數來第 2 個圖形加上了虛線框，所以它是異類。接著看下方圖③的 5 個圖形，只有最中間的圖形內部畫了 ×，所以它是異類。

　　謎題來了。下方圖④的 5 個圖形當中，究竟哪個屬於不同類別呢？

5分鐘能解答是天才，
15分鐘是秀才!?

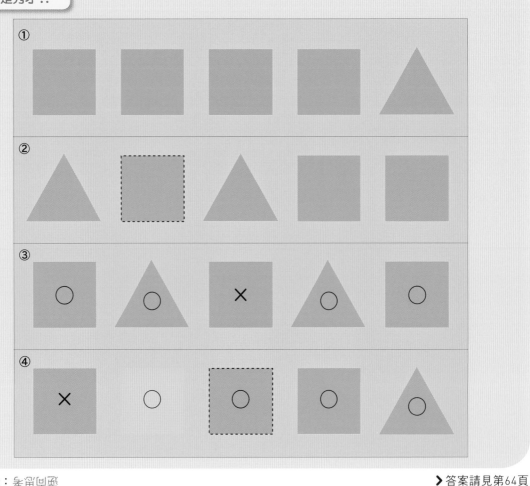

提示：至當何樂　　　　　　　　　　　❯答案請見第64頁

第32題

不可能熟識的人數

派對的主辦人想來一場遊戲做為餘興節目。這場遊戲是請所有參加派對的來賓，在紙條上寫下來賓當中有幾位是自己熟識的人。寫下相同人數的人，可以獲得禮物。來賓總共有 15 個人。

主辦人把所有的紙條都收回來後，打開一看，發現所有紙條上寫的人數都不一樣。因此，主辦人大喊一聲：「這是不可能的！」為什麼不可能呢？補充說明一下，這裡所說的「熟識的人」，只限於彼此互相熟識的情況。

5分鐘能解答是天才，
15分鐘是秀才!?

提示：如果有人知所有的來賓都熟識會怎樣？

❯答案請見第65頁

解答 第31題

如果比照下方圖①的做法，尋找與其他不同的圖形，則④的 5 個圖形全都是異類。

先看最左邊的圖形，只有這個圖形的內部畫 ×，和其他幾個都不一樣。再看左邊數來第 2 個圖形，只有這個圖形的顏色和其他圖形不一樣。再看左邊數來第 3 個圖形，只有這個圖形用虛線框起來。最右邊的圖形，則是唯一的三角形。

但是，右邊數來第 2 個圖形，並不具備只有這個圖形才有的特徵。其他 4 個圖形都具備了某種其他圖形沒有的特徵，唯獨右邊數來第 2 個圖形並不具備任何其他圖形沒有的特徵。因此，正確答案是：右邊數來第 2 個圖形。

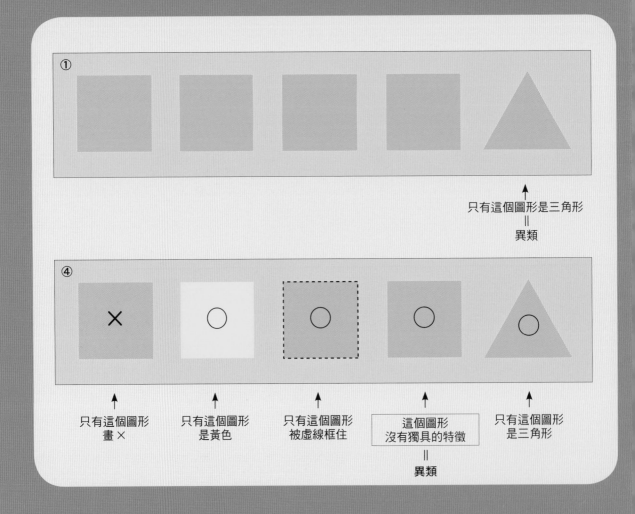

① 只有這個圖形是三角形 ＝ 異類

④ 只有這個圖形畫× 只有這個圖形是黃色 只有這個圖形被虛線框住 這個圖形沒有獨具的特徵 ＝ 異類 只有這個圖形是三角形

解答　第32題

有 15 個來賓參加派對，所以熟識者的人數最多是 14 人，而所有來賓在紙條上寫的人數都不一樣，則必定是 0～14 這 15 個數字。

在這種狀況下，假設 A 先生在紙條上寫了 14 人。這麼一來，A 先生就是和所有參加派對的來賓都熟識。但是，來賓當中卻有 1 個人寫了 0 人，亦即這個人和 A 先生不熟

識，這樣就產生了矛盾。反之，如果真的有來賓和任何人都不熟識，則熟識者的人數最多只有 13 人才對。也就是說，熟識者的人數必須是 1～14 人或 0～13 人。

因此，能夠寫下來的人數頂多只有 14 種才對，不可能全部 15 人寫的數字都不一樣。

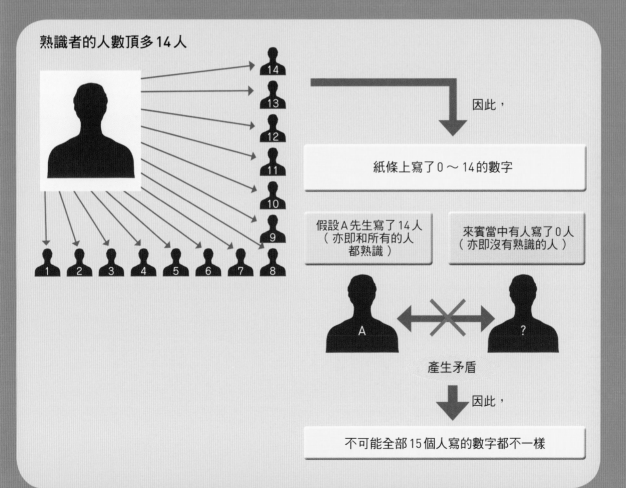

熟識者的人數頂多14人

因此，

紙條上寫了 0～14 的數字

假設A先生寫了14人
（亦即和所有的人
都熟識）

來賓當中有人寫了0人
（亦即沒有熟識的人）

A　　　　　？

產生矛盾

因此，

不可能全部15個人寫的數字都不一樣

第33題

平分支票的「必勝」戰略

有一疊支票共有 20 張。每張支票上分別寫著 1000 元、1 萬元等等的金額。A 和 B 兩個人採取輪流抽取的方式，每次從這疊支票的上端或下端抽取 1 張，每人共抽取 10 張。輪到自己的時候，可以自由決定從上端或下端抽取。不過，兩個人都能看到所有支票的金額。

他們用猜拳決定抽取的順序，由 A 先生獲勝先抽。A 先生在查看支票的金額之前，說了：「這下子，我一定能得到比你更高的總金額。」請問 A 先生所構思的戰略是什麼呢？

5分鐘能解答是天才，15分鐘是秀才!?

要從上面開始抽嗎？

輪流每次從最上方或最下方抽取 1 張。

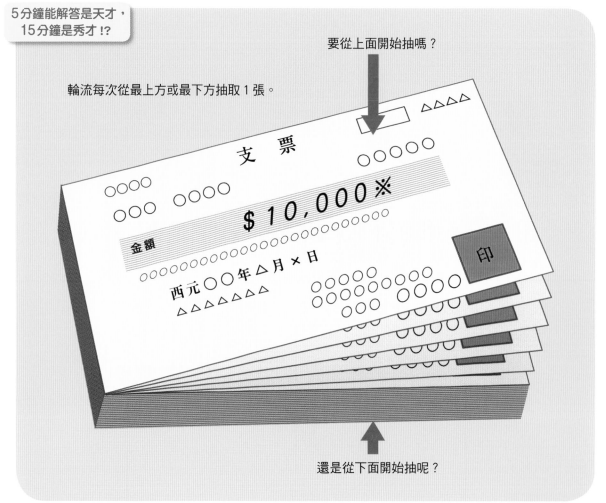

還是從下面開始抽呢？

提示：偶數、奇數

▶答案請見第68頁

第34題

能從 4 個人的答案得知正確解答嗎？

下表所示為 A ～ D 這 4 名學生接受 9 道是非題測驗時，各自填寫的答案。剛才學生們從老師那裡拿回答案卡，但老師並沒有說明哪一題答對，哪一題答錯，只說了 4 名學生都「答對 6 題」。老師還說：「只要觀察 4 個人的答案，應該就能夠知道哪一題應該答○，哪一題應該答 ✕。」

那麼，光憑這樣的資訊，能夠知道哪一題應該答○，哪一題應該答 ✕ 嗎？

5分鐘能解答是天才，
15分鐘是秀才!?

	第1題	第2題	第3題	第4題	第5題	第6題	第7題	第8題	第9題
A	○	✕	○	○	✕	○	○	✕	✕
B	✕	○	✕	✕	✕	○	✕	✕	○
C	○	✕	○	✕	○	○	○	○	○
D	✕	✕	○	○	✕	✕	○	✕	✕

提示：從任意2名學生的答案差異比較看看。

❯ 答案請見第69頁

解答 第33題

首先，計算20張支票由上數來第奇數張（第1、3、5、……、17、19張）支票的金額總和。接著，計算由上數來第偶數張（第2、4、6、……、18、20張）支票的金額總和。

然後，比較第奇數張支票的總金額和第偶數張支票的總金額大小。如果第奇數張支票的總金額比較大，那麼A先抽取第1張支票就行了。這麼一來，B只能取走第2張或

第20張，也就是第偶數張的支票。無論B抽取哪一張支票，接下去A都能再抽取第奇數張（3或19）支票。於是，接下去B仍然只能抽取第偶數張支票。如此反覆進行，最後A便能抽取所有的第奇數張支票。

如果是第偶數張支票的總金額比較高，則A第一次抽取最下面的第20張支票，便能抽取所有第偶數張的支票。

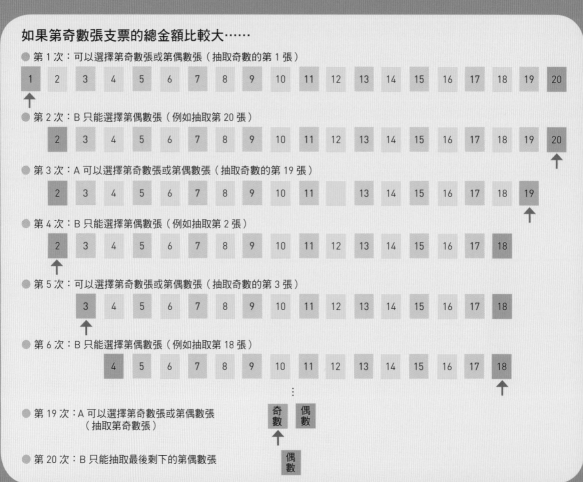

如果第奇數張支票的總金額比較大……

● 第1次：可以選擇第奇數張或第偶數張（抽取奇數的第1張）

| 1 | 2 | 3 | 4 | 5 | 6 | 7 | 8 | 9 | 10 | 11 | 12 | 13 | 14 | 15 | 16 | 17 | 18 | 19 | 20 |

● 第2次：B只能選擇第偶數張（例如抽取第20張）

| | 2 | 3 | 4 | 5 | 6 | 7 | 8 | 9 | 10 | 11 | 12 | 13 | 14 | 15 | 16 | 17 | 18 | 19 | 20 |

● 第3次：A可以選擇第奇數張或第偶數張（抽取奇數的第19張）

| | 2 | 3 | 4 | 5 | 6 | 7 | 8 | 9 | 10 | 11 | | 13 | 14 | 15 | 16 | 17 | 18 | 19 |

● 第4次：B只能選擇第偶數張（例如抽取第2張）

| | 2 | 3 | 4 | 5 | 6 | 7 | 8 | 9 | 10 | 11 | 12 | 13 | 14 | 15 | 16 | 17 | 18 |

● 第5次：可以選擇第奇數張或第偶數張（抽取奇數的第3張）

| | | 3 | 4 | 5 | 6 | 7 | 8 | 9 | 10 | 11 | 12 | 13 | 14 | 15 | 16 | 17 | 18 |

● 第6次：B只能選擇第偶數張（例如抽取第18張）

| | | | 4 | 5 | 6 | 7 | 8 | 9 | 10 | 11 | 12 | 13 | 14 | 15 | 16 | 17 | 18 |

⋮

● 第19次：A可以選擇第奇數張或第偶數張（抽取第奇數張）

奇數　偶數

● 第20次：B只能抽取最後剩下的第偶數張

偶數

解答 第34題

所有學生都是在9題中答對6題。這表示，在比對任何2名學生的答案時，應該至少會有3題是兩人都填了正確的答案。因為就算這2名學生答錯的這3題都是不同的題目，剩下的3題也必定是兩人都答對了。

比對A同學和B同學的答案，共通的部分有3題，因此這些是正確答案。接著比對B同學和C同學的答案，共通的部分有3題，因此這些也是正確答案。再來比對C同學和D同學的答案，共通的部分有3題，因此這些是正確答案。最後，比對B同學和D同學的答案，共通的部分有3題，因此，這些是正確答案。

就這樣，9道題目的正確答案都出來了。

	第1題	第2題	第3題	第4題	第5題	第6題	第7題	第8題	第9題
A	○	✕	○	○	✕	○	○	✕	✕
B	✕	○	✕	✕	✕	○	✕	✕	○

	第1題	第2題	第3題	第4題	第5題	第6題	第7題	第8題	第9題
B	○	✕	○	✕	✕	○	✕	✕	○
C	✕	✕	○	✕	○	○	○	○	○

	第1題	第2題	第3題	第4題	第5題	第6題	第7題	第8題	第9題
C	○	✕	○	✕	○	○	○	○	○
D	✕	✕	○	○	✕	✕	○	✕	✕

	第1題	第2題	第3題	第4題	第5題	第6題	第7題	第8題	第9題
B	✕	○	✕	✕	✕	○	✕	✕	○
D	✕	✕	○	○	✕	✕	○	✕	✕

	第1題	第2題	第3題	第4題	第5題	第6題	第7題	第8題	第9題
正確答案	✕	✕	○	✕	✕	○	○	✕	○

第35題

絕對不會輸的賭博必勝法是什麼？

有一位愛賭博的王先生，資產雄厚，輸了錢也不痛不癢。王先生最喜歡的賭博遊戲是俄羅斯輪盤，猜紅或黑，猜中了，賭金（美元）就加倍拿回；猜錯了，賭金就被沒收。每次下注的勝負機率都是2分之1。

有一天，王先生對他的管家說：「雖然我很有錢，多少賭金都沒問題，但賭輸了總是會不太高興。有沒有絕對不會輸的必勝方法呢？」管家回答：「有！」究竟管家有什麼妙計，能夠每賭必勝呢？

5分鐘能解答是天才，
15分鐘是秀才!?

規則

猜紅或黑，猜中了，賭金（美元）就加倍拿回；猜錯了，賭金就被沒收。

每次下注的勝負機率都是2分之1

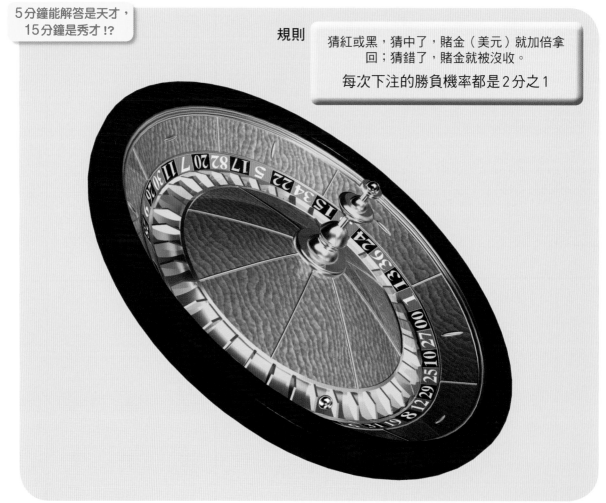

提示：輸了再賭下去

❯答案請見第72頁

第36題

開著門的置物櫃有幾個？

有一批置物櫃，編號從 1 號到 100 號，櫃子的門都是關閉的。第 1 位學生把 1 號到 100 號的櫃子的門都打開了。第 2 位學生把偶數號的櫃子門都關上。第 3 位學生把 3 的倍數的櫃子中，開著的門關上，關著的門打開。第 4 位學生把 4 的倍數的櫃子中，開著的門關上，關著的門打開。

按照同樣的方法一直進行到第 100 位學生。最後，有幾個置物櫃的門是開著的？

5分鐘能解答是天才，
15分鐘是秀才!?

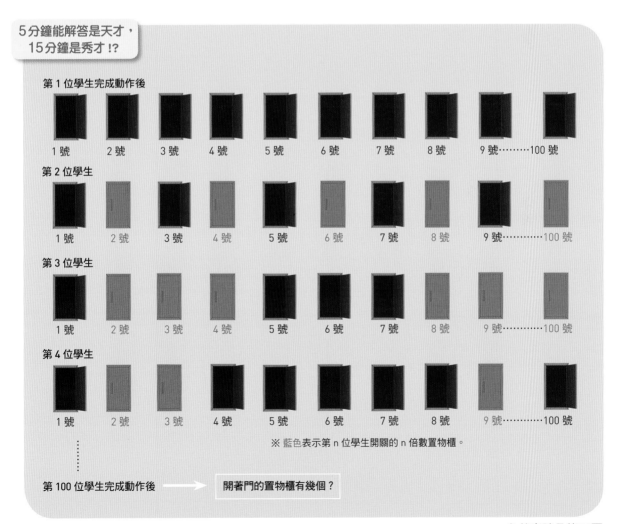

※ 藍色表示第 n 位學生開關的 n 倍數置物櫃。

第 100 位學生完成動作後 ⟶ 開著門的置物櫃有幾個？

提示：如果置物櫃門沒被開關，最後要如何？

❯ 答案請見第73頁

解答 第35題

王先生應該採取的策略是第 1 次下注 1 美元，萬一輸了，第 2 次下注加倍的 2 美元；萬一又輸了，第 3 次下注再加倍的 4 美元；萬一還是輸，第 4 次下注再加倍的 8 美元。依照這個方法，一直持續下去直到賭贏為止。採取這個方法，賭贏的時候一定會比投資額（先前所有下注的賭金總和）多 1 美元，絕對不會賭輸。

例如，假設第 1 次就賭贏了，這時投資額是 1 美元，可以拿回 2 美元。假設第 2 次賭贏了，這時投資額是 3 美元，可以拿回 4 美元。假設第 3 次賭贏了，這時投資額是 7 美元，可以拿回 8 美元。假設第 4 次賭贏了，這時投資額是 15 美元，可以拿回 16 美元。無論賭幾次，拿回的賭金都會比投資額多 1 美元（參照右表）。

這個方法稱為「加倍賭注法」，也稱為「馬丁格爾策略」（Martingale strategy），是保證不會賭輸的一種方法。不過如果一直賭輸，下注的賭金將不斷地翻倍快速增加，也將導致風險急速增大。例如，萬一連續賭輸 13 次，則到第 14 次為止下注的總賭金將高達 16383 美元（折合新台幣 50 萬元左右）。王先生或許不擔心財產會不會賭光，但如果一直賭輸，賭到手上沒有現金可以繼續下注，那就確定是輸了。

順帶一提，有些賭場會設定下注金額的上限。

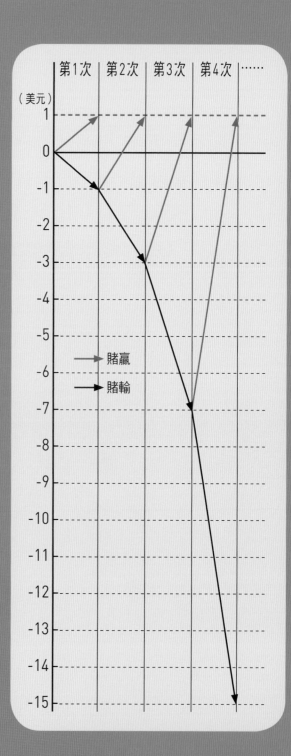

解答 第36題

如果有留意到某個法則，就能解決這道謎題。

若要讓櫃子的門在最後是開的，則必須有[奇數]個人來操作才行。如果是[偶數]個人，由於開和關是成對在操作，所以櫃子的門到最後會是關著的。

操作3號置物櫃的人，是第1位學生和第3位學生。同樣地，操作4號置物櫃的人，是第1位學生、第2位學生和第4位學生。操作5號置物櫃的人，是第1位學生和第5位學生。操作6號置物櫃的人，是第1位學生、第2位學生、第3位學生和第6位學生。也就是說，由前述可知，操作n號置物櫃的人，是第[n的因數]位學生。

截至目前為止，只有4號櫃是經由[奇數]個人操作。4號櫃有什麼特殊的地方呢？一個數的因數必定是成對產生，所以通常是偶數個。例如，3是（1和3），5是（1和5），6是（1和6，2和3）。但是，4的因數之中，（1和4）是成對，而（2和2）卻是相同的數。

像4這樣，由自然數乘上2次方所得的「平方數」，會擁有奇數個因數。100以下的平方數有1、4、9、16、25、36、49、64、81、100這10個，由此可知，到最後開著門的置物櫃也是10個。

	因數	因數的個數
1	1	1（奇數）
2	1, 2	2
3	1, 3	2
4	1, 2, 4	3（奇數）
5	1, 5	2
6	1, 2, 3, 6	4
7	1, 7	2
8	1, 2, 4, 8	4
9	1, 3, 9	3（奇數）
10	1, 2, 5, 10	4
11	1, 11	2
12	1, 2, 3, 4, 6, 12	6
13	1, 13	2
14	1, 2, 7, 14	4
15	1, 3, 5, 15	4
16	1, 2, 4, 8, 16	5（奇數）
17	1, 17	2
18	1, 2, 3, 6, 9, 18	6
19	1, 19	2
20	1, 2, 4, 5, 10, 20	6
21	1, 3, 7, 21	4
22	1, 2, 11, 22	4
23	1, 23	2
24	1, 2, 3, 4, 6, 8, 12, 24	8
25	1, 5, 25	3（奇數）
26	1, 2, 13, 26	4
27	1, 3, 9, 27	4
28	1, 2, 4, 7, 14, 28	6
29	1, 29	2
30	1, 2, 3, 5, 6, 10, 15, 30	8
⋮	⋮	⋮
100	1, 2, 4, 5, 10, 20, 25, 50, 100	9（奇數）

第37題

找出最重的金磚和最輕的金磚

有 16 塊金磚和一架天平。所有的金磚在外觀上都沒有任何區別，但每塊的重量都不相同。想使用天平找出最重的金磚和最輕的金磚，但希望稱重的次數越少越好，要怎麼做呢？

採取擂台賽的制度。首先是「輕者淘汰」，拿 2 塊金磚比較輕重，較輕的金磚淘汰，較重的金磚再跟第 3 塊金磚比較。稱 15 次，就能找出最重的那塊。扣除掉最重的那塊，剩下的 15 塊則採取「重者淘汰」的方式，稱 14 次，就能找出最輕的那塊。這麼一來總共要稱 29 次。但有沒有更好的策略，能夠減少次數呢？請想想看。

5分鐘能解答是天才，
15分鐘是秀才⁉

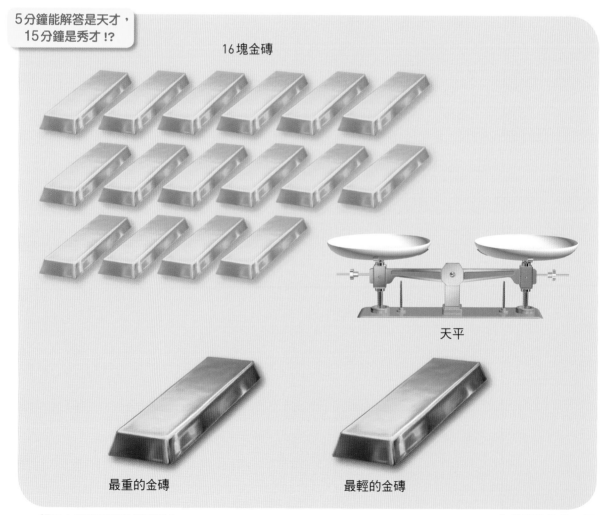

16塊金磚

天平

最重的金磚　　　　　　　最輕的金磚

提示：要活用比較過的結果

❯答案請見第76頁

第38題

第二重的金磚是哪一塊？

有 16 塊金磚和一架天平。所有的金磚在外觀上都沒有任何差異，但每塊的重量都不一樣。想使用天平找出第二重的金磚，但希望儘量減少稱重的次數，有沒有什麼好方法呢？

如果同樣採取擂台賽的制度，首先是「輕者淘汰」的方式，稱 15

次就能找出最重的那塊。其餘的 15 塊再度採取「輕者淘汰」的方式，稱 14 次即可找出第二重的那塊。這麼一來，總共要稱 29 次。但請想想看，有沒有更好的策略能夠減少稱重的次數呢？

5分鐘能解答是天才，
15分鐘是秀才!?

16塊金磚

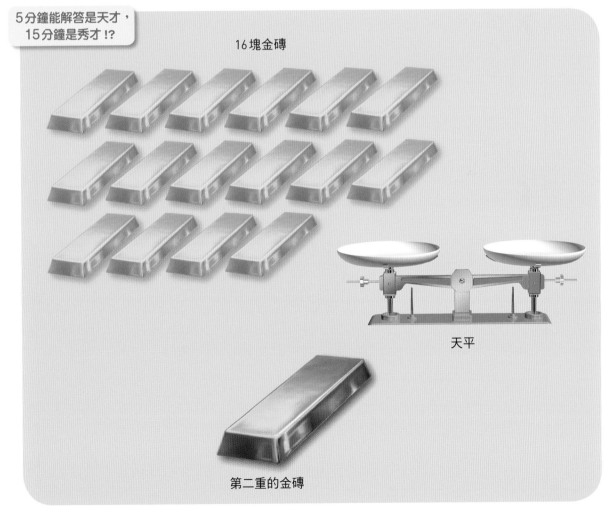

天平

第二重的金磚

提示：留意和最重的金磚比較過的金磚

▶ 答案請見第77頁

解答　第37題

　　遇到這種狀況，不要採取擂台賽制度，而是要採取對抗賽制度。

　　首先要找出最重的金磚。金磚有16塊，所以分成8組，各別比較輕重，一共稱8次，淘汰較輕的8塊。勝出的8塊再各別比較輕重，一共稱4次，淘汰較輕的4塊。接著是準決賽，4塊金磚一共稱2次。最後是決賽，2塊金磚只須稱1次，勝出

的一塊就是最重的金磚。也就是說，只要稱8＋4＋2＋1＝15次就行了。

　　接著要找出最輕的金磚。同樣採取分組比較的方式，但改成淘汰較重的金磚。由於第一次和剛才做過的第一次相同，不必重複，只要做後頭的7次就行了。所以總共稱15＋7＝22次。

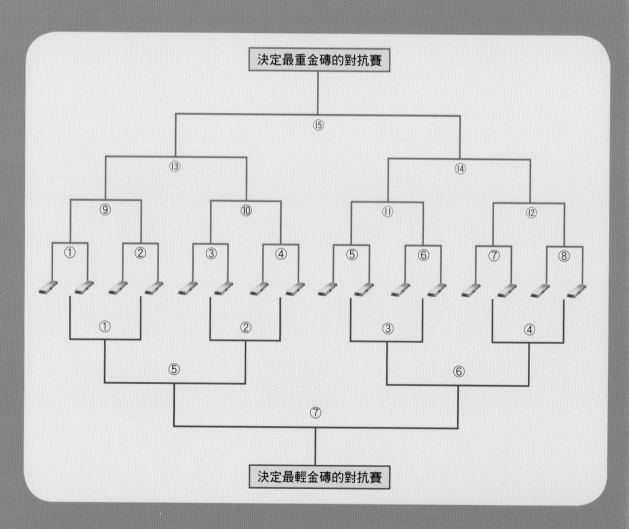

决定最重金磚的對抗賽

⑮

⑬　　⑭

⑨　⑩　⑪　⑫

①　②　③　④　⑤　⑥　⑦　⑧

①　②　③　④

⑤　⑥

⑦

决定最輕金磚的對抗賽

解答 第38題

這道謎題的解法和第 37 題相同，也是不要採取擂台賽制度，而是要採取對抗賽制度。首先，稱 15 次找出最重的金磚。

最重的金磚（冠軍）所擊敗的對手，是第一次、第二次、準決賽、決賽的 4 個對手。這 4 個對手當中，必定有 1 塊是第二重的金磚。因為，第二重的金磚和其他金磚比較時都會勝出，只有遇到最重的金磚時才會輸。

再來，把這 4 塊金磚分組比較，稱 3 次即可找出第二重的一塊。所以總共需稱 15＋3＝18 次。

順帶一提，比較這 4 塊金磚的時候，也可以採取「輕者淘汰」的方式，同樣是稱 3 次就行了。

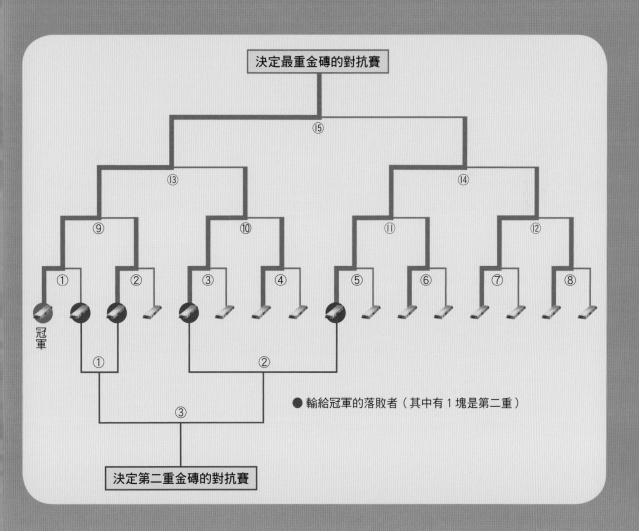

● 輸給冠軍的落敗者（其中有 1 塊是第二重）

這本《邏輯大謎題》到這裡結束。本書總共介紹了「培養思考力的謎題」、「嘗試錯誤加以突破的謎題」、「與數有關的謎題」、「容易囿於成見的謎題」、「誠實者和說謊者的謎題」、「以創意力決勝負的謎題」等六個主題，共 38 道謎題。挑戰完各種謎題之後，你的邏輯思考力想必飽受磨練而比以前進步不少吧！

在剎那間想出答案的痛快感，真是難以形容，但另一方面，絞盡腦汁終於解出謎題時的成就感，也是別有一番滋味在心頭吧！希望透過本書，能讓你體會這類謎題的奧妙與樂趣！想要更進階鍛鍊邏輯思考力的讀者，還可以參考挑戰人人伽利略 15《圖解悖論大百科：鍛鍊邏輯思考的 50 則悖論》。

少年伽利略 03

質數
讓數學家著迷的神祕之數！

　　質數即是只能被 1 和自身整除的數，例如 2、3、5、11……，然而數字越大，就越難以判定。質數好像有股神奇的魔力，讓許多數學家著迷不已，最大的質數是多少呢？質數要如何應用在現代社會？若因此把它想的太簡單，就要錯過這個深不見底的質數世界了！

　　學習質數除了可以增加樂趣外，質數也運用在信用卡的密碼等處，一起來窺探這個神秘的「質數」世界吧！

少年伽利略 04

對數
不知不覺中，我們都用到了對數！

　　相信許多人在學校中都學過「對數」。關於對數，您記住了哪些要點呢？或許也有人只要看到對數的符號「log」就感到頭痛！

　　同樣的，當聽到我們並不熟悉的「底數」、「真數」時，也許有人會產生排斥、不想了解的情緒。然而，只要按部就班來學，就會明白對數其實是很方便的工具。對數潛藏著魔法般的力量。

　　在閱讀本書的過程中，相信各位會逐漸發現對數的有趣之處。且讓我們一起進入對數的世界吧！

【 少年伽利略 05 】

邏輯大謎題
培養邏輯思考的38道謎題

作者／日本Newton Press
執行副總編輯／陳育仁
編輯顧問／吳家恆
翻譯／黃經良
編輯／林庭安
商標設計／吉松薛爾
發行人／周元白
出版者／人人出版股份有限公司
地址／231028 新北市新店區寶橋路235巷6弄6號7樓
電話／（02）2918-3366（代表號）
傳真／（02）2914-0000
網址／www.jjp.com.tw
郵政劃撥帳號／16402311 人人出版股份有限公司
製版印刷／長城製版印刷股份有限公司
電話／（02）2918-3366（代表號）
經銷商／聯合發行股份有限公司
電話／（02）2917-8022
第一版第一刷／2021年5月
定價／新台幣250元
　　　港幣83元

國家圖書館出版品預行編目（CIP）資料

邏輯大謎題：培養邏輯思考的38道謎題
日本Newton Press作；
黃經良翻譯. -- 第一版. --
新北市：人人，2021.05
面；公分. —（少年伽利略；5）
ISBN 978-986-461-243-7（平裝）
1.數學教育 2.中等教育
997.6　　　　　　　　　110006663

NEWTON LIGHT 2.0 RONRI PUZZLE
© 2020 by Newton Press Inc.
Chinese translation rights in complex
characters arranged with Newton Press
through Japan UNI Agency, Inc., Tokyo
Chinese translation copyright © 2021 by
Jen Jen Publishing Co., Ltd.
www.newtonpress.co.jp
●著作權所有·翻印必究●

Staff

Editorial Management	木村直之
Design Format	米倉英弘＋川口 匠 （細山田デザイン事務所）
Editorial Staff	中村真哉，谷合 稔

表紙	Newton Press	36～45	Newton Press
2～5	Newton Press	46	富﨑 NORI
6	富﨑 NORI	47	Newton Press
7～17	Newton Press	48	富﨑 NORI
18～21	富﨑 NORI	49～53	Newton Press
22～34	Newton Press	54～58	富﨑 NORI
35	富﨑 NORI	59～77	Newton Press